COOL
BARCELONA

teNeues

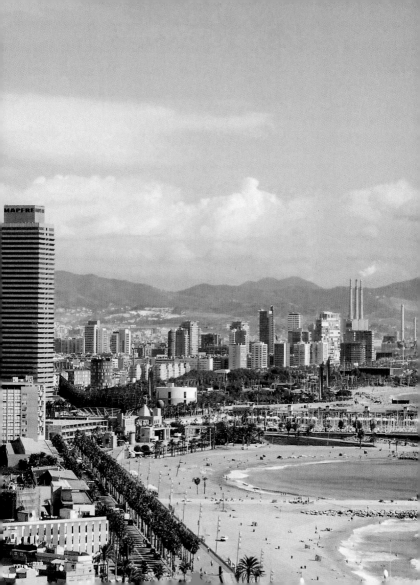

06 INTRO

HOTELS

12 GRAND HOTEL CENTRAL
14 HOTEL BARCELONA
 CATEDRAL
16 HOTEL BAGUÉS
20 W BARCELONA
24 AXEL HOTEL BARCELONA
26 EMMA
30 MANDARIN ORIENTAL
 BARCELONA
34 HOTEL CASA FUSTER
38 AC BARCELONA FORUM

RESTAURANTS +CAFÉS

42 ATTIC
46 COMERÇ24
50 DHUB
52 ESPAI SUCRE
54 BAR LOBO
56 C3 BAR
58 MERENDERO DE LA MARI
60 TORRE D'ALTA MAR
64 CORNELIA AND CO
66 MONVÍNIC
68 MORDISCO
72 RESTAURANT CASA CALVET
74 TAPAÇ24
78 EL JARDÍ DE L'ABADESSA
80 HISOP
82 MIL921

PRICE CATEGORY

$ = BUDGET $$ = AFFORDABLE $$$ = MODERATE $$$$ = LUXURY

COOL
CONTENT

SHOPS

86 LE SWING
90 CASA MUNICH
94 COQUETTE
98 LA MANUAL ALPARGATERA
100 MASSIMO DUTTI
102 CUSTO BARCELONA
106 HOSS INTROPIA
108 LIBRERÍA BERTRAND
110 LOEWE
112 NOBODINOZ
116 ORIOL BALAGUER

CLUBS, LOUNGES
+BARS

122 COCKTAIL BAR
 JUANRA FALCES
124 BOADAS COCKTAIL BAR
126 CDLC
 (CARPE DIEM LOUNGE CLUB)
130 DRY MARTINI BARCELONA
132 ELEPHANT CLUB
136 ANGELS & KINGS

HIGHLIGHTS

142 PLAYAS AND PROMENADE
146 LES RAMBLES
148 PORTAL DEL ÀNGEL
150 LA BOQUERIA
152 MUSEU DEL ART
 CONTEMPORANI DE
 BARCELONA (MACBA)
156 TRANSBORDADOR
 AERI DEL PORT
160 CASA BATLLÓ
162 SAGRADA FAMÍLIA
166 PARK GÜELL
168 TIBIDABO
172 FÒRUM

EXTRAS

174 DISTRICTS
175 MAP LOCATOR
176 MAP
178 CITY INFO
185 CREDITS

INTRO

ALWAYS A STEP AHEAD, ALWAYS ON THE
VERGE OF REINVENTING ITSELF, BARCE-
LONA IS A CREATIVE METROPOLIS ON THE
MEDITERRANEAN, A TOURIST MAGNET,
AND A FAVORITE DESTINATION FOR
URBAN COSMOPOLITANS. ITS SUCCESS
STORY BEGAN IN THE EARLY '90s WITH
THE OLYMPIC GAMES WHEN THE CITY
REBUILT THE WATERFRONT, DILAPIDATED
WAREHOUSES BECAME CHIC SHOPPING
CENTERS, STYLISH RESTAURANTS AND
CLUBS OPENED THEIR DOORS, AND
ENTIRE DISTRICTS WERE REDEVELOPED.
GAUDÍ'S MODERNISME MASTERPIECES
WERE JOINED BY AVANT-GARDE ARCHI-
TECTURE ICONS FROM JEAN NOUVEL TO
SANTIAGO CALATRAVA. THE LOVE OF
EXPERIMENTATION CAN BE FELT EVERY-
WHERE, BUT MOST SENSUALLY IN THE
CATALAN CUISINE, CONSIDERED ONE OF
THE MOST CREATIVE IN EUROPE SINCE
FERRAN ADRIÀ'S FORMER EMPLOYEES PUT
THEIR STAMP ON THE BARCELONA
RESTAURANT SCENE BY CREATING
MULTI-COURSE TAPAS MENUS WITH
FLAVORS TO DIE FOR.

IMMER EINEN SCHRITT VORAUS,
IMMER AUF DEM SPRUNG SICH NEU
ZU ERFINDEN. BARCELONA IST DIE
KREATIVMETROPOLE AM MITTELMEER,
TOURISTISCHER MAGNET, LIEBLINGSZIEL
URBANER KOSMOPOLITEN. DIE ERFOLGS-
GESCHICHTE BEGANN MITTE DER NEUN-
ZIGER MIT DEN OLYMPISCHEN SPIELEN,
ALS SICH DIE STADT ZUM MEER ÖFFNETE,
AUS VERFALLENEN LAGERHÄUSERN
SCHICKE EINKAUFSZENTREN WURDEN,
STYLISCHE RESTAURANTS UND CLUBS
ERÖFFNETEN, GANZE STADTVIERTEL
SANIERT WURDEN. ZU GAUDÍS GROSS-
ARTIGEN MODERNISME-BAUTEN GESELL-
TEN SICH DIE ARCHITEKTUR-IKONEN DER
AVANTGARDE VON JEAN NOUVEL BIS
SANTIAGO CALATRAVA. ÜBERALL IST DIE
LUST AM EXPERIMENT ZU SPÜREN. AM
SINNLICHSTEN IN DER KATALANISCHEN
KÜCHE, DIE ALS EINE DER KREATIVSTEN
EUROPAS GILT, SEIT FERRAN ADRIÀS EHE-
MALIGE MITARBEITER DIE BARCELONER
RESTAURANTSZENE AUFMISCHEN UND
VIELGÄNGIGE TAPAS-MENÜS MIT
GESCHMACKSEXPLOSIONEN ZUM
NIEDERKNIEN KREIEREN.

INTRO

TOUJOURS UNE LONGUEUR D'AVANCE,
TOUJOURS PRÊTE À SE RÉINVENTER.
BARCELONE EST LA MÉTROPOLE
CRÉATIVE DE LA MÉDITERRANÉE, L'AIMANT
TOURISTIQUE ET LA DESTINATION
FAVORITE DES COSMOPOLITES. LA
« SUCCESS-STORY » A COMMENCÉ AU
MILIEU DES ANNÉES 90 AVEC LES JEUX
OLYMPIQUES, LORSQUE LA VILLE S'EST
OUVERTE À LA MER, DES ENTREPÔTS SE
SONT TRANSFORMÉS EN CENTRES
COMMERCIAUX CHICS, DES RESTAURANTS
ET CLUBS À LA MODE ONT ÉTÉ
OUVERTS ET DES QUARTIERS ENTIERS
RÉHABILITÉS. AUX MAGNIFIQUES
BÂTIMENTS MODERNISTES DE GAUDÍ
SONT VENUS S'AJOUTER DES ICÔNES DE
L'ARCHITECTURE AVANT-GARDISTE, DE
JEAN NOUVEL À SANTIAGO CALATRAVA.
PARTOUT, L'ON RESSENT CETTE ENVIE
D'EXPÉRIMENTER, POUSSÉE À SON
PAROXYSME DANS LA CUISINE CATALANE,
QUI EST L'UNE DES CUISINES LES PLUS
CRÉATIVES D'EUROPE, DEPUIS QUE LES
ANCIENS COLLABORATEURS DE FERRAN
ADRIÀ ONT RÉVOLUTIONNÉ LE MÉTIER EN
CRÉANT DES MENUS COMPLETS DE TAPAS
PROVOQUANT DES EXPLOSIONS
GUSTATIVES À SE ROULER PAR TERRE.

SIEMPRE UN PASO POR DELANTE,
SIEMPRE REDEFINIÉNDOSE A SÍ MISMA,
BARCELONA ES LA METRÓPOLIS
CREATIVA EN EL MEDITERRÁNEO, UN
IMÁN PARA LOS TURISTAS, EL DESTINO
PREFERIDO DE LOS COSMOPOLITAS
URBANOS. LA HISTORIA DE SU ÉXITO
COMENZÓ A MEDIADOS DE LOS AÑOS 90
CON LOS JUEGOS OLÍMPICOS, CUANDO LA
CIUDAD SE ABRIÓ AL MAR. LOS ABANDO-
NADOS ALMACENES SE TRANSFORMARON
EN ELEGANTES CENTROS COMERCIALES,
ABRIERON ESTILOSOS RESTAURANTES Y
CLUBS, SE SANEARON BARRIOS ENTEROS.
A LAS FANTÁSTICAS CONSTRUCCIONES
MODERNISTAS DE GAUDÍ SE UNIERON
ICONOS DE LA ARQUITECTURA DE VAN-
GUARDIA, DESDE JEAN NOUVEL HASTA
SANTIAGO CALATRAVA. EL DESEO DE EXPERI-
MENTAR SE PERCIBE POR TODAS PARTES; DE
MANERA ESPECIALMENTE SENSUAL EN LA
COCINA CATALANA, CONSIDERADA UNA
DE LAS MÁS CREATIVAS DE EUROPA DESDE
QUE LOS ANTIGUOS COLABORADORES
DE FERRAN ADRIÀ AGITAN LA ESCENA
GASTRONÓMICA BARCELONESA Y CREAN
MENÚS DE TAPAS DE VARIOS PLATOS Y
SABORES EXPLOSIVOS PARA QUITARSE EL
SOMBRERO.

HOTELS

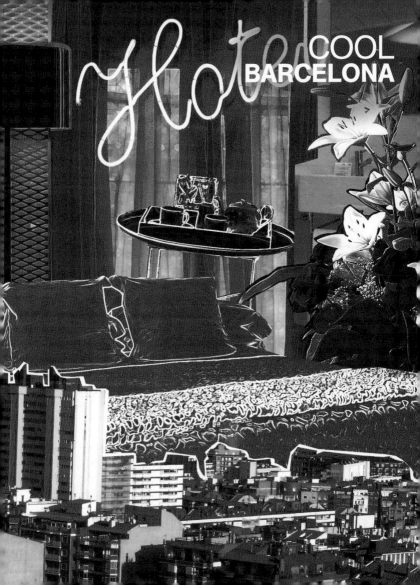

Hotel COOL BARCELONA

HOTELS

GRAND HOTEL
CENTRAL

Via Laietana, 30
Ciutat Vella / El Born
Tel.: +34 93 295 79 00
www.grandhotelcentral.com

Metro L4 Jaume I

Prices: $$

This hotel in a restored neoclassical office building from 1926 does its name justice. Set in the heart of the trendy El Born district, it is only minutes away from many attractions. It is owned by Pau Guardans, a Barcelona lover who is happy to share insider tips with his guests. Here's one of them: borrow an electric bicycle from the hotel and explore Barcelona via its 75 miles of bike paths. The hotel's beautiful roof terrace with pool and Skybar is a recent addition.

Das Hotel in einem restaurierten neoklassizistischen Bürogebäude von 1926 trägt seinen Namen zu Recht. Es liegt im Trend-Viertel El Born, zahlreiche Attraktionen lassen sich in wenigen Minuten erreichen. Besitzer ist Pau Guardans, ein Barcelona-Enthusiast, der seine Gäste mit Insider-Tipps versorgt. Einer davon: Barcelona auf dem immerhin 120 Kilometer langen Radwegenetz mit dem hoteleigenen, elektrischen Fahrrad zu erkunden. Neu ist die schöne Dachterrasse mit Pool und Skybar.

Cet hôtel niché dans un immeuble néo-classique de 1926 porte bien son nom. Situé dans le quartier très à la mode d'El Born et proche de nombreuses attractions touristiques. Le propriétaire, Pau Guardans, un vrai passionné de Barcelone, est plein de conseils d'initiés pour ses visiteurs. Un must : découvrir Barcelone à travers les 120 kilomètres de pistes cyclables, avec les vélos électriques de l'hôtel. Nouveauté : la terrasse au toit avec piscine et le Skybar.

El hotel, en un edificio de oficinas neoclásico de 1926 totalmente restaurado, hace honor a su nombre. Se halla en el barrio de moda El Born, con multitud de atracciones a pocos minutos. El propietario es Pau Guardans, un entusiasta de Barcelona que da información privilegiada a sus huéspedes. Por ejemplo: explorar Barcelona por la red de carriles bici, de unos 120 kilómetros, en una de las bicis eléctricas del hotel. La bonita azotea con piscina y el Skybar son nuevos.

 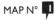

HOTEL BARCELONA CATEDRAL

Carrer dels Capellans, 4
Ciutat Vella / El Barri Gòtic
Tel.: +34 93 304 22 55
www.barcelonacatedral.com

Metro L1, L3, L6, L7 Catalunya
L4 Jaume I

Prices: $$

Opened in 2006, this 4-star hotel in the heart of the Gothic Quarter is unapologetically modern, starting with its cool, gray stone façade and continuing with the design of its 80 rooms whose sleek furniture was largely custom-made for the hotel. The pool on the roof terrace is an irresistible place to relax. The hotel's location can't be topped: the Gran Teatre del Liceu, Les Rambles, and the Picasso Museum are just a few steps away.

Konsequent modern ist die Linie des 2006 eröffneten Vier-Sterne-Hotels mitten im Gotischen Viertel. Das beginnt mit der kühlen grauen Steinfassade und setzt sich im Design der 80 Zimmer fort, deren geradlinige Möbel großteils eigens für das Hotel gefertigt wurden. Auf der Dachterrasse lädt ein Pool zum Schwimmen ein. Unschlagbar ist die Lage: Wenige Schritte sind es zum Gran Teatre del Liceu, zu den Rambles und dem Picasso-Museum.

De la sobre façade en pierre au design des 80 chambres, dont certains des meubles ont été conçus exclusivement pour l'hôtel, la ligne épurée de ce quatre étoiles ouvert en 2006 en plein cœur du quartier gothique, se veut délibé-rément moderne. La piscine sur le toit invite à la baignade. Emplacement incomparable : vous êtes à deux pas du Gran Teatre del Liceu, des Rambles et du musée Picasso.

Las líneas del hotel de cuatro estrellas, abierto en 2006 en pleno Barrio Gótico, son consecuentemente modernas. Esto se refleja tanto en la fresca fachada de piedra gris como en el diseño de las 80 habitaciones, cuyos muebles rectilíneos fueron mayormente crea-dos en exclusiva para el hotel. En la azotea, una piscina invita a darse un baño. La ubicación es insuperable: a pocos pasos se encuentran el Gran Teatre del Liceu, las Ramblas y el Museo Picasso.

HOTEL BAGUÉS

Rambles, 105
Ciutat Vella / El Raval
Tel.: +34 93 343 50 00
www.derbyhotels.com/
en/hotel-bagues/

Metro L1, L3, L6, L7 Catalunya

Prices: $$$

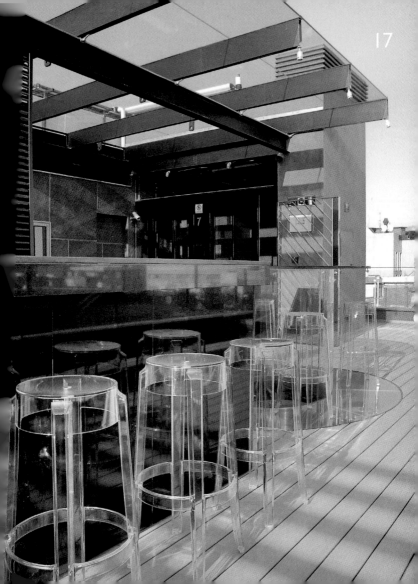

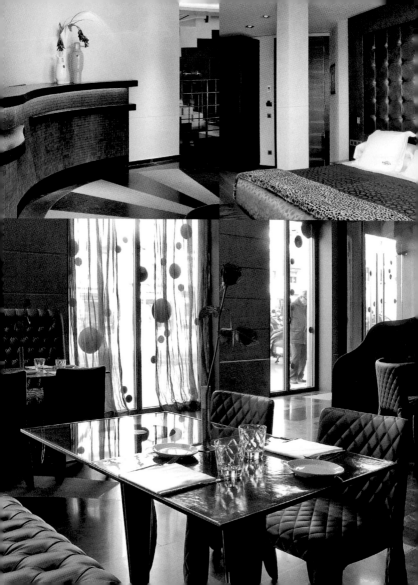

Bagués-Masriera was the most famous jeweler of the Modernisme movement in Catalonia. Built in 1850, the El Regulador palace on Les Rambles once housed the jeweler's former workshop and sales rooms and was converted into a 5-star hotel in 2010. With only 31 rooms, Hotel Bagués brings to life the elegance and glamour so typical of the Belle Epoque. The roof terrace with pool offers a fantastic panoramic view of the Gothic Quarter.

Bagués-Masriera war der berühmteste Juwelier des katalanischen Jugendstils. Die früheren Atelier- und Geschäftsräume des Juweliers im 1850 erbauten Palast El Regulador an den Rambles wurden 2010 zu einem edlen Hotel-Schmuckstück umgestaltet. Nur 31 Zimmer hat das Fünf-Sterne-Hotel, das den noblen Glanz der Jahrhundertwende wieder aufleben lässt. Von der Dachterrasse mit Pool genießt man einen einzigartigen Panorama-Blick auf das Gotische Viertel.

Les anciens locaux commerciaux et ateliers du plus célèbre des joailliers de l'Art nouveau catalan, Bagués-Masriera, à l'intérieur du palais El Regulador construit en 1850 sur les Rambles, ont été transformés en un vrai bijou d'hôtel en 2010. Si ce cinq étoiles n'a que 31 chambres, il a gardé toute la noblesse de l'époque du changement de siècle. La terrasse sur le toit avec piscine extérieure offre une vue imprenable sur le quartier gothique.

Bagués-Masriera fue el joyero más famoso del modernismo catalán. Su antiguo estudio y sus oficinas en el palacio El Regulador en las Ramblas, construido en 1850, fueron transformados en 2010 en un precioso hotel de cinco estrellas. El hotel cuenta con solo 31 habitaciones y resucita el noble esplendor del cambio de siglo. Desde la azotea con piscina se disfruta de una vista panorámica única del Barrio Gótico.

W BARCELONA

Plaça de la Rosa dels Vents, I
Ciutat Vella / La Barceloneta
Tel.: +34 93 295 28 00
www.w-barcelona.com

Metro L4 Barceloneta
Bus 17, 39, 64 W Hotel

Prices: $$$

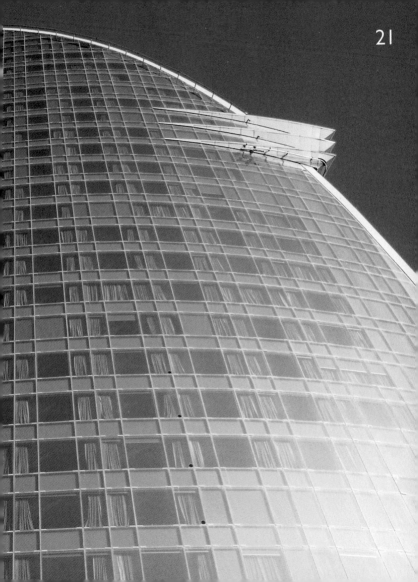

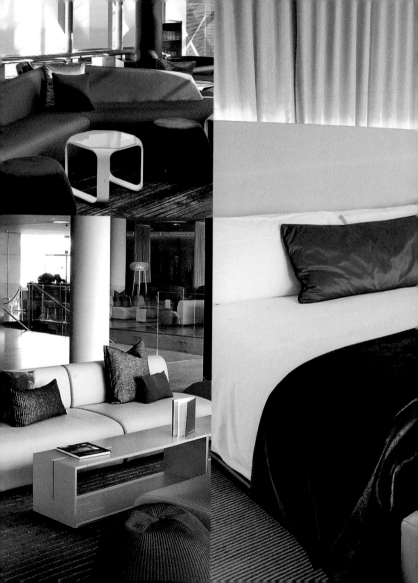

Resembling a sail billowing in the wind, W Barcelona was built by star architect Ricardo Bofill on the beach in La Barceloneta and opened in 2009. This hip 473-room luxury hotel knows how to wow guests: Eclipse Bar on the 26th floor immediately became a celebrity hot spot, and the restaurant Bravo24 is managed by Michelin Star chef Carles Abellán. But even better are the incredible ocean views guests can enjoy—even from their beds.

Wie ein im Wind geblähtes Segel wirkt der von Stararchitekt Ricardo Bofill realisierte Bau am Strand von La Barceloneta. 2009 eröffnet, setzte das hippe 473-Zimmer-Luxushotel von Anfang an auf den Wow-Effekt: Die Bar Eclipse im 26. Stock wurde sofort zum Celebrity-Spot, im Restaurant Bravo24 zaubert Sternekoch Carles Abellán, aber das Tollste ist der Wahnsinnsblick aufs Meer, der sich den Gästen selbst vom Bett aus eröffnet.

Telle une voile gonflée par le vent, cet édifice signé Ricardo Bofill, posé à la même la plage de La Barceloneta, vous force l'admiration. Inauguré en 2009, cet hôtel de luxe n'en finit pas de vous émerveiller : le bar Eclipse au 26e étage est devenu le repaire des célébrités. Le chef Carles Abellán vous enchantera dans le restaurant Bravo24. Le plus impressionnant reste la vue exceptionnelle dont le client peut profiter de son lit.

La construcción del arquitecto Ricardo Bofill en La Barceloneta parece una vela inflada por el viento. El lujoso hotel de 473 habitaciones, abierto en 2009, quiere impresionar desde el principio: el bar Eclipse en el piso 26 pronto se convirtió en lugar de encuentro de los famosos. En el restaurante Bravo24, el chef Carles Abellán libera su magia, pero lo mejor es la vista del mar que se abre a los huéspedes desde la cama.

AXEL HOTEL BARCELONA

Carrer d'Aribau, 33 // Eixample
Tel.: +34 93 323 93 93
www.axelhotels.com/barcelona

Metro L1, L2 Universitat

Prices: $$

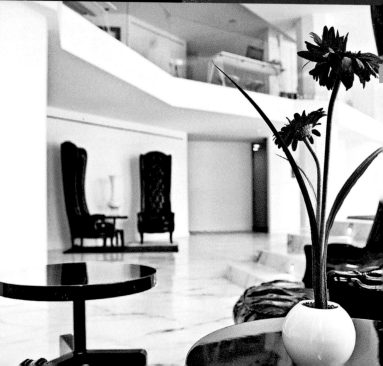

Spain's first gay hotel advertises itself as "hetero-friendly." This says a lot about the relaxed atmosphere in this hotel, conveniently located in Gayxample, as this part of the Eixample district is called. The 105 rooms in this glorious Modernisme corner building impress with their unobtrusive, yet contemporary design. Its corner rooms have tranquil art nouveau sunrooms. The pool parties in the rooftop Sky Bar are the stuff of legends.

Nach eigenem Bekunden ist man „heterofriendly" in Spaniens erstem Gay-Hotel. Und das sagt viel über die relaxte Atmosphäre in dem Hotel, das praktischerweise in Gayxample liegt, wie dieser Teil von Eixample genannt wird. Die 105 Zimmer in dem prachtvollen Modernisme-Eckgebäude überzeugen mit einem unaufdringlichen, zeitgemäßen Design. Die Eckzimmer haben stimmungsvolle Jugendstil-Wintergärten. Legendär sind die Poolpartys in der Sky Bar auf dem Dach.

Ce premier hôtel gay d'Espagne se dit lui-même « hétéro-friendly ». Ce qui résume bien l'atmosphère de cet hôtel du quartier appelé Gayxample. Les 105 chambres de cet hôtel, logé dans un superbe bâtiment de style moderniste qui fait l'angle de la rue, séduisent par un design discret et contemporain. Les chambres d'angle ont des jardins d'hiver Art déco. Les pool-partys organisées sur la toit-terrasse, le Sky Bar, sont légendaires.

El personal asegura que el primer hotel gay de España es "heterofriendly", lo cual dice mucho de su relajada atmósfera. Se halla en el Gayxample, como se denomina a esta parte del Eixample. Las 105 habitaciones en el magnífico edificio del modernismo convencen con un diseño discreto y actual. Las habitaciones de las esquinas del edificio tienen acogedores jardines de invierno modernistas. Las fiestas en la piscina del Sky Bar son legendarias.

EMMA

Carrer del Rosselló, 205 // Eixample
Tel.: +34 93 238 56 06
www.room-matehotels.com

Metro L3, L5 Diagonal
L6, L7 Provença

Prices: $$

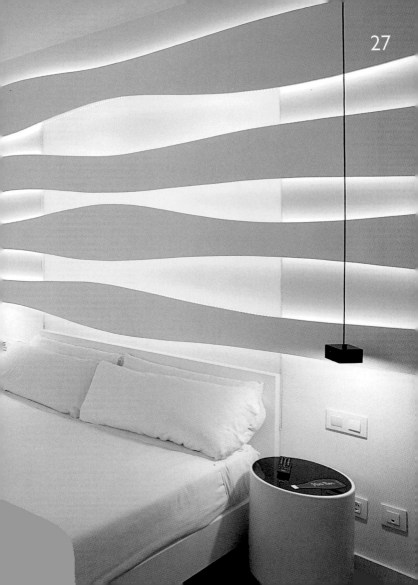

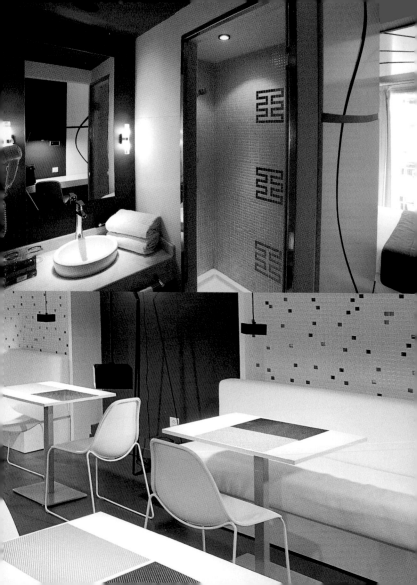

Cool design at affordable rates. That's the concept of the Room Mate Group, whose properties range from comfortable hostels to boutique hotels. At Emma, opened in 2010 in the otherwise expensive Eixample district, Madrid designer Tomás Alía, also known for his night club designs, introduced sweeping lines and vibrant color and lighting effects. The 56 futuristically styled rooms make guests feel like they've been transported to another galaxy.

Cooles Design zu erschwinglichen Preisen. Das ist das Konzept der Room Mate Gruppe, deren Häuser zwischen komfortablem Hostel und Boutique-Hotel rangieren. Emma, das 2010 im sonst teuren Eixample eröffnete Haus, wurde vom Madrilenen Tomás Alía, der sich unter anderem mit dem Design von Discos einen Namen machte, mit schwungvollen Linien und starken Farb- und Lichteffekten gestaltet. Wer eines der 56 futuristischen Zimmer betritt, fühlt sich in ferne Galaxien versetzt.

Un design cool à des prix abordables. C'est le concept de Room Mate, dont les maisons se situent entre l'auberge de jeunesse et l'hôtel-boutique. Emma, ouverte en 2010 dans le quartier d'Eixample, a été décorée par Tomás Alía, aussi connu pour ses designs de discothèques, frappe des lignes dynamiques, des couleurs et effets de lumière bien tranchés. En entrant dans l'une des 56 chambres, vous serez transporté automatiquement dans une autre galaxie.

Diseño a la última a precios asequibles. El concepto del grupo Room Mate abarca desde hostales confortables hasta hoteles boutique. La casa Emma, abierta en 2010 en el, por lo general, caro Eixample, fue decorada con líneas dinámicas y fuertes efectos de color y luz por el madrileño Tomás Alía, también famoso por sus diseños de discotecas. Al entrar en una de las 56 habitaciones futuristas, el huésped se siente transportado a una galaxia lejana.

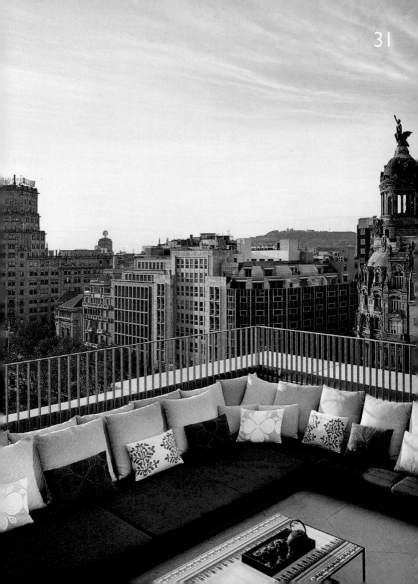

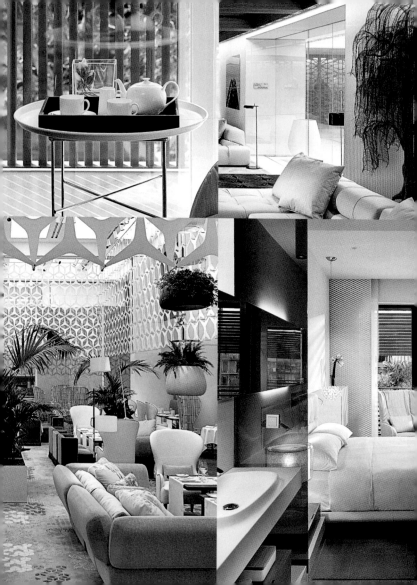

The luxury hotel group's first property in Southern Europe opened in November of 2009 right on the Passeig de Gràcia, known for its upscale stores. The interior design by Spanish designer Patricia Urquiola reflects the company's Asian roots. All 98 rooms are exquisitely furnished and decorated. The rooftop infinity edge pool offers exceptional views, and the inner courtyard with its lush plantings and restaurant Mimosa Garden is delightful.

Direkt am Passeig de Gràcia mit seinen Nobelläden hat im November 2009 das erste Haus der Luxushotelgruppe in Südeuropa eröffnet. Das Interior-Design der spanischen Designerin Patricia Urquiola reflektiert die asiatischen Wurzeln des Unternehmens. Die 98 Zimmer sind von erlesenem Geschmack. Im Infinity-Pool auf dem Dach zieht man seine Bahnen mit grandioser Aussicht; zauberhaft ist auch der artifizielle Garten im Innenhof mit dem Restaurant Mimosa Garden.

Le premier établissement de cette chaîne d'hôtels de luxe a ouvert ses portes en novembre 2009 à même le Passeig de Gràcia et ses boutiques chics. L'intérieur, conçu par Patricia Urquiola, reflète ses racines asiatiques. 98 chambres finement décorées. Enchaînez les longueurs dans la piscine à débordement, sur le toit, en profitant de la vue magnifique ou admirez les jardins artificiels de la cour intérieure, abritant le restaurant Mimosa Garden.

La primera casa del grupo hotelero de lujo en el sur de Europa abrió, en noviembre de 2009, en pleno Passeig de Gràcia con sus exclusivas tiendas. El interior diseñado por Patricia Urquiola refleja las raíces asiáticas de la empresa. Las 98 habitaciones son de un gusto exquisito. En la piscina sin fin sobre la azotea, las vistas son grandiosas; el jardín artificial en el patio interior, con el restaurante Mimosa Garden, también es encantador.

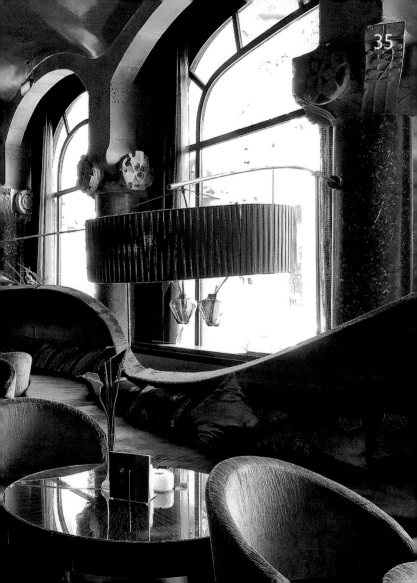

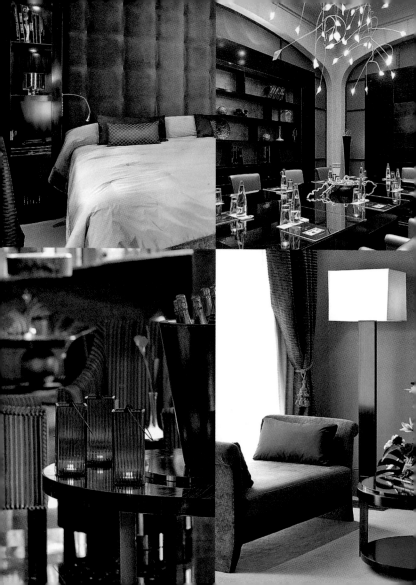

It all started with a grand love story: In 1908, Majorcan aristocrat Mariano Fuster commissioned architect Lluís Domènech i Montaner to convert an old chocolate factory into the city's most spectacular home as a gift for his adorable wife. In 2004, Casa Fuster became a flamboyant and opulent luxury hotel. Woody Allen was so taken with it that he filmed a key scene for "Vicky Cristina Barcelona" in the hotel's Café Vienés.

Eine große Liebesgeschichte: 1908 beauftragte der mallorquinische Aristokrat Mariano Fuster den Architekten Lluís Domènech i Montaner, eine alte Schokoladenfabrik in das spektakulärste Haus der Stadt zu verwandeln – als Geschenk für seine anbetungswürdige Frau. Seit 2004 ist die Casa Fuster ein flamboyant-opulentes Luxushotel. Woody Allen war so angetan, dass er im Café Vienés eine Schlüsselszene für „Vicky Cristina Barcelona" drehte.

Une grande histoire d'amour. En 1908, l'aristocrate mallorcain Mariano Fuster charge Lluís Domènech i Montaner de transformer une ancienne fabrique de chocolat en la maison la plus spectaculaire de la ville – un cadeau à son épouse. Depuis 2004, la Casa Fuster est un opulent hôtel de luxe. Woody Allen a tellement aimé l'endroit qu'il a tourné une des scènes clés de « Vicky Cristina Barcelona » dans le Café Vienés.

Una gran historia de amor. En 1908, el aristócrata mallorquín Mariano Fuster encargó al arquitecto Lluís Domènech i Montaner transformar una vieja fábrica de chocolate en la casa más espectacular de la ciudad –como regalo para su adorada esposa. Desde el 2004, la Casa Fuster es un opulento hotel de lujo. Woody Allen quedó tan impresionado que rodó una de las escenas principales de "Vicky Cristina Barcelona" en el Café Vienés.

HOTELS

AC BARCELONA FORUM

Passeig del Taulat, 278 // Sant Martí
Tel.: +34 93 489 82 00
www.marriott.com/hotels/travel/
bcnfo-ac-hotel-barcelona-forum

Metro L4 El Maresme / Fòrum

Prices: $$

This 368-room hotel with its cool, sleek modern architecture is a perfect match for its surroundings, where the triangular Fòrum event center designed by architects Herzog and de Meuron sets a futuristic accent. The rooms are large and comfortable and offer great views of the ocean or the city. The beach is practically at the door, and the Metro is just a few minutes away. The hotel spa on the 13th floor is an oasis of relaxation.

Passend zur Umgebung, wo die Architekten Herzog und de Meuron mit dem spitzwinkeligen Veranstaltungszentrum Fòrum einen futuristischen Akzent setzten, zeigt sich das 368-Zimmer-Hotel in kühler, geradliniger Modernität. Die Zimmer sind großzügig und komfortabel, eröffnen einen weiten Blick aufs Meer oder die Stadt. Der Strand liegt fast vor der Tür, die Metro erreicht man in wenigen Minuten. Der Spa im 13. Stock punktet mit einer angenehmen Ruhezone.

Aussi bien intégré dans le décor que le Fòrum, chef d'œuvre aux accents futuristes des architectes Herzog et de Meuron, cet hôtel de 368 chambres frappe par ses lignes épurées et modernes. Les chambres, spacieuses et confortables, offrent une magnifique vue sur la mer ou sur la ville. Plage quasiment sur le pas de la porte, métro à quelques minutes. Le spa au 13e étage offre une agréable zone de repos.

En consonancia con el entorno, donde los arquitectos Herzog y de Meuron ponen una nota futurista con el edificio Fòrum en forma de prisma triangular, el hotel de 368 habitaciones se muestra en una fresca y rectilínea modernidad. Las habitaciones son generosas y confortables y abren una amplia vista hacia el mar o la ciudad. La playa está casi frente a la puerta, el metro a pocos minutos. En el spa del piso 13 destaca una agradable zona de reposo.

RESTAURANTS
+CAFÉS

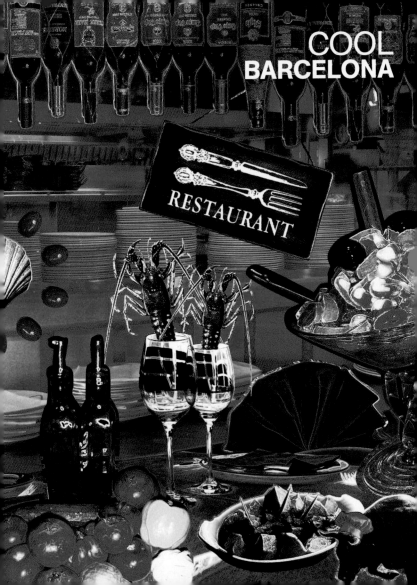

COOL
BARCELONA

RESTAURANT

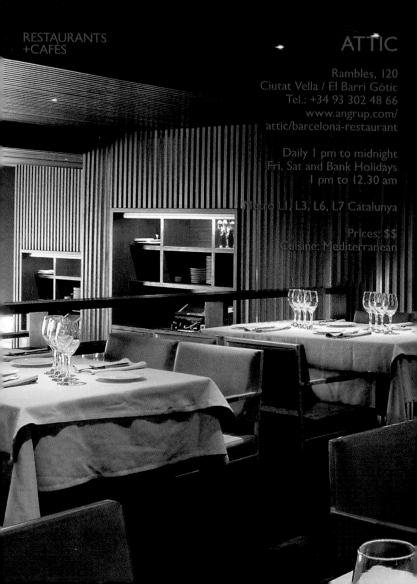

ATTIC

Rambles, 120
Ciutat Vella / El Barri Gòtic
Tel.: +34 93 302 48 66
www.angrup.com/
attic/barcelona-restaurant

Daily 1 pm to midnight
Fri, Sat and Bank Holidays
1 pm to 12.30 am

Metro L1, L3, L6, L7 Catalunya

Prices: $$
Cuisine: Mediterranean

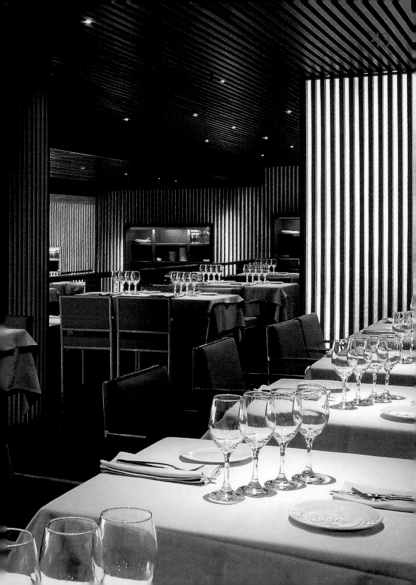

Just a few steps away from Plaça de Catalunya, right on Les Rambles—an area where restaurants often turn out to be tourist traps—Attic is a reliable choice for Mediterranean cuisine. From the roof terrace with its classicist columns, diners can watch the hustle and bustle on Barcelona's most famous street. Inside the restaurant, walls painted a vibrant orange-red and atmospheric lighting create a relaxed mood.

Nur wenige Schritte von der Plaça de Catalunya, direkt an den Rambles – einer Gegend, in der sich Touristen-fallen gerne als Restaurants tarnen – ist das Attic mit seiner mediterranen Küche eine verlässliche Adresse. Von der Dachterrasse mit ihren klassizistischen Säulen beobachtet man das geschäftige Treiben auf Barcelonas berühmtester Allee. Im Restaurant sorgen Wände in einem kräftigen Orangerot und effektvolle Beleuchtung für eine entspannte Atmosphäre.

À deux pas de la Plaça de Catalunya, situé directe-ment sur les Rambles – un quartier où les restaurants se muent souvent en pièges à touristes – l'Attic et sa cuisine méditerranéenne est une adresse fiable. De la terrasse on peut observer l'artère animée la plus célèbre de Barcelone. À l'intérieur du restaurant, les murs orange vif et un jeu de lumière théâtral assurent une ambiance des plus décontractées.

A pocos pasos de Plaça de Catalunya, en las Ramblas –una zona en la que las trampas para turistas se disfra-zan de restaurantes– el Attic, con su cocina mediterrá-nea, es una dirección fiable. Desde la terraza, con sus columnas clásicas, se observa la frenética actividad de la calle más famosa de Barcelona. En el restaurante, las paredes de rojo anaranjado intenso y la espectacular iluminación crean una atmósfera relajada.

RESTAURANTS
+CAFÉS

COMERÇ24

Carrer del Comerç, 24
Ciutat Vella / El Born
Tel.: +34 93 319 21 02
www.comerc24.com

Tue–Sat 1.30 pm to 3.30 pm
8.30 pm to 11 pm

Metro L1 Arc de Triomf

Prices: $$$
Cuisine: Fusion

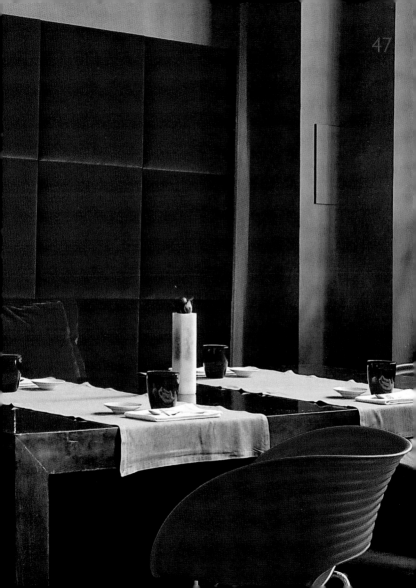

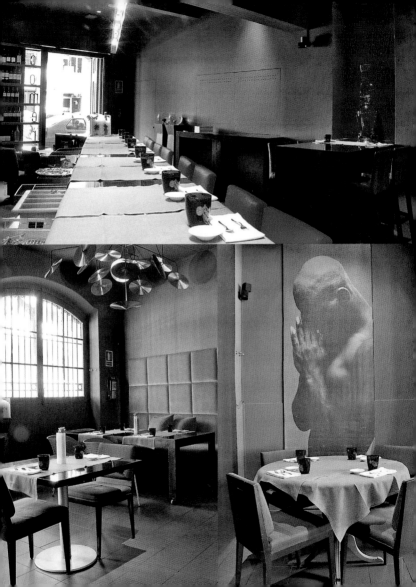

For years, Carles Abellán was Ferran Adrià's right-hand man at El Bulli, arguably the most famous restaurant in the world. His love of experimentation can also be felt in his very first restaurant located in the hip El Born district. While still practicing molecular gastronomy, his main focus is on combining flavors in groundbreaking new ways. His most iconic dish is the "Kinder Egg"—a poached egg in the shell, filled with potato foam and truffles.

Jahrelang war Carles Abellán die rechte Hand von Ferran Adrià im vielleicht berühmtesten Restaurant der Welt, El Bulli. Die Lust am Experimentieren ist auch in seinem ersten eigenen Restaurant im hippen El Born zu spüren: Dort bedient er sich weniger am Chemiebaukasten der Molekularküche, sondern kombiniert Aromen auf bahnbrechende Art. Legendär ist sein „Kinder-Ei", ein pochiertes Ei in der eigenen Schale, gefüllt mit Kartoffelschaum und Trüffel.

Carles Abellán a longtemps été le bras droit de Ferran Adrià dans El Bulli, peut-être le restaurant le plus connu du monde. On retrouve la même envie d'expérimenter dans son propre restaurant ouvert dans le quartier branché d'El Born : mais ici, la cuisine moléculaire a fait place à un mélange révolutionnaire d'arômes. Légendaire son œuf « kinder surprise », poché dans sa propre coquille, fourré à mousse de pommes de terre et à la truffe.

Durante años, Carles Abellán fue la mano derecha de Ferran Adrià en el que probablemente sea el restaurante más famoso del mundo, El Bulli. El deseo de experimentar también se aprecia en su primer restaurante propio en el vanguardista barrio El Born: aquí no se sirve tanto de la cocina molecular, sino que combina aromas de manera revolucionaria. Su "Huevo Kinder", un huevo escalfado en su cáscara, relleno de espuma de patata y trufa, es legendario.

DHUB

Car de Montcada, 12
Ciutat Vella / El Born
(T) +34 93 295 46 57
www.laie.es/
restaurante/dhub/13/

Tue–Thu and Sun
10 am to midnight
Fri–Sat 10 am to 2 am

Metro L4 Jaume I

Prices: $$
Cuisine: Fusion

Toward the end of the Middle Ages, merchants built
their palaces along the narrow Carrer de Montcada.
One of them now houses the Disseny Hub Barcelona
design center which presents changing exhibitions.
On the Gothic patio, the museum café, dhub, has set
up its tables under white umbrellas—a charming place
to relax before walking across the street to the Picasso
Museum, where many works of the great master are
on display.

Im ausgehenden Mittelalter erbauten Handelsleute ihre
Paläste an der schmalen Carrer de Montcada. Einer
davon beherbergt das Design-Zentrum Disseny Hub
Barcelona, das wechselnde Ausstellungen zeigt. Im
gotischen Patio hat das Museumscafé dhub unter weißen
Schirmen seine Tische aufgestellt. Ein stimmungsvoller
Ort für einen Zwischenstopp, bevor man auf die andere
Straßenseite wechselt, wo im Picasso-Museum Werke
des großen Spaniers zu bewundern sind.

À la fin du Moyen-Âge, les commerçants construisaient
leurs palais dans l'étroite Carrer de Montcada. Un de ses
palais abrite le centre de design Disseny Hub Barcelona,
qui propose différentes expositions. Le café du musée,
dhub, a installé ses tables et ses parasols blancs dans le
patio gothique. Un endroit poétique pour une halte avant
de se rendre de l'autre coté de la rue, au musée Picasso
qui expose les œuvres du maître espagnol.

En las postrimerías de la Edad Media, los comerciantes
hicieron construir sus palacios en el angosto Carrer de
Montcada. Una de estas antiguas mansiones alberga
hoy el centro de diseño Disseny Hub Barcelona, con
exposiciones cambiantes. El café en el patio gótico del
museo, dhub, invita a descansar bajo toldos blancos. Un
lugar acogedor para hacer una parada antes de cruzar
la calle hasta el Museo de Picasso, que expone las obras
del gran maestro.

ESPAI SUCRE

Carrer de la Princesa, 53
Ciutat Vella / El Born
Tel.: +34 93 268 16 30
www.espaisucre.com

Tue–Thu 9 pm to 11.30 pm
Fri–Sat 1st turn 8.30 pm
2nd turn 10.30 pm

Metro L4 Jaume I

Prices: $$$
Cuisine: Desserts

It's impossible to resist these sweet temptations. At Espai Sucre, Spain's foremost pastry chef Jordi Butrón serves nothing but desserts—in multi-course menus. His exciting and unusual creations are in such demand that on Fridays and Saturdays this small restaurant (44 seats) requires reservations for its two seatings. Goat cheese cake is flavored with red pepper and ginger, chocolate with wine vinegar, mint, and strawberries.

Unmöglich, diesen süßen Versuchungen zu widerstehen. Spaniens Patissier-Papst Jordi Butrón serviert im Espai Sucre ausschließlich Desserts – und zwar in mehrgängigen Menüs. Seine aufregenden und ungewöhnlichen Kompositionen sind so heiß begehrt, dass die 44 Restaurantplätze freitags und samstags in zwei Abendschichten reserviert werden müssen. Ziegenkäsekuchen wird mit rotem Pfeffer und Ingwer aromatisiert, Schokolade mit Weinessig, Minze und Erdbeeren.

Impossible de résister aux diverses tentations sucrées. Roi de la pâtisserie, Jordi Butrón sert exclusivement des desserts à l'Espai Sucre – et propose des menus à plusieurs plats. Ses compositions sont tellement prisées, que deux services avec réservation obligatoire sont organisés le vendredi et le samedi soir. Tarte au fromage de brebis aromatisée au poivre rouge et au gingembre, chocolat au vinaigre de vin, menthe et fraises.

Imposible resistirse a estas dulces tentaciones. El Papa de los pasteleros, Jordi Butrón, sirve únicamente postres en el Espai Sucre —eso sí, en menús de varios platos. Sus excitantes e inusuales composiciones están tan solicitadas que las noches de los viernes y sábados las 44 plazas del restaurante se deben reservar en dos turnos. El pastel de queso de cabra se aromatiza con pimienta roja y jengibre, el chocolate con vinagre de vino, menta y fresas.

RESTAURANTS & CAFÉS

BAR LOBO

Carrer del Pintor Fortuny, 5
Ciutat Vella / El Raval
Tel.: +34 93 481 53 46
www.grupotragaluz.com /
rest-barlobo.php

Daily 9 am to midnight
Thu, Fri and Sat 9 am to 1.30 am

Metro L1, L3, L6, L7 Catalunya

Prices: $$

In the morning, a latte and a freshly baked croissant to enjoy while reading the paper; later in the day, tapas and smaller dishes made of market-fresh ingredients: Bar Lobo in Raval at the corner of Carrer del Pintor Fortuny and Calle de Xuclà is perfect at any time of day. It's a great spot to relax while shopping or museum-hopping. Rustic wooden tables lit by rice paper lamps create the kind of atmosphere cosmopolitan travelers love.

Am Morgen einen Milchkaffee und ein frisch gebackenes Croissant um Zeitung zu lesen, später werden Tapas und kleine Gerichte aus marktfrischen Produkten serviert. Die Bar Lobo in Raval an der Ecke Carrer del Pintor Fortuny und Calle de Xuclà ist genau richtig, um während ausgedehnter Shopping- und Museumstouren ein wenig zu entspannen. Man sitzt an rustikalen Holztischen unter Ballonlampen aus Reispapier in einem Ambiente, wie es Kosmopoliten schätzen.

Lire son journal le matin en savourant un croissant chaud avec du café au lait ou déguster des tapas et petits plats à base de produits frais servis un peu plus tard. Le Bar Lobo au coin de la Carrer del Pintor Fortuny et de la Calle de Xuclà, est l'endroit idéal d'un répit au milieu d'une journée shopping et musées. Les tables en bois rustiques, la lumière de lampions en papier de riz offrent cette ambiance si prisée des cosmopolites.

Por la mañana un café con leche y un croissant para leer el periódico, más tarde se sirven tapas y pequeños platos a base de productos frescos del mercado. El Bar Lobo en El Raval, en la esquina del Carrer del Pintor Fortuny y la Calle de Xuclà, es el sitio perfecto para relajarse un poco durante los largos tours de compras y museos. Los cosmopolitas adoran el ambiente, con mesas rústicas de madera bajo faroles de papel japonés.

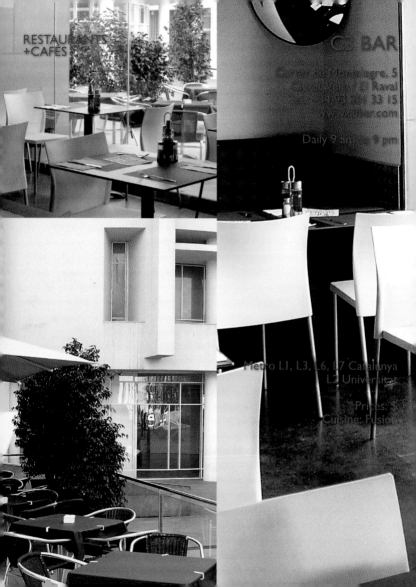

RESTAURANTS
+CAFÉS

CB BAR

Carrer de Montalegre, 5
Ciutat Vella / El Raval
Tel +34 93 301 33 15
www.cbbar.com

Daily 9 am to 9 pm

Metro L1, L3, L6, L7 Catalunya
L2 Universitat

Prices: $
Cuisine: Fusion

The Centre de Cultura Contemporània de Barcelona (CCCB), which gives emerging artists a platform for their work, is at the very forefront of the city's avant-garde. C3 Bar with its inviting terrace is an insider tip. Barcelona's Bohemians lounge on the comfy furniture while young art students wait tables and add an artistic flair. This is a great stopover while visiting the Museu d'Art Contemporani de Barcelona (MACBA) just a few steps away.

Als Speerspitze der Avantgarde gilt das Centre de Cultura Contemporània de Barcelona, kurz CCCB, das vielversprechenden Künstlern eine Plattform gibt. Ein Geheimtipp ist das Museumscafé samt Sonnenterrasse. Auf den Loungemöbeln hängt die Barceloner Bohème ab, junge Kunststudenten bedienen und sorgen für den künstlerischen Touch. Ideal für einen Zwischenstopp, bevor man das nur wenige Schritte entfernte MACBA, das Museum für zeitgenössische Kunst, besucht.

Fer de lance de l'avant-garde, le Centre de Cultura Contemporània de Barcelona, le CCCB, est un vrai tremplin pour les artistes prometteurs. Un bon tuyau : le café du musée et sa terrasse. Les bobos barcelonais traînent dans ses meubles lounge et les étudiants en arts font le service, assurant ainsi la touche artistique du lieu. Le café est une étape agréable avant la visite du musée d'art contemporain, le MACBA, tout proche.

El Centre de Cultura Contemporània de Barcelona, CCCB, está considerado la punta de lanza de la vanguardia y ofrece una plataforma a artistas prometedores. Una recomendación especial son el café del museo y su terraza. Sobre los muebles de salón se cita la Barcelona bohemia, jóvenes estudiantes de arte forman el servicio y dan el toque artístico. Lugar idóneo para hacer un alto antes de visitar el vecino Museo de Arte Contemporáneo, el MACBA.

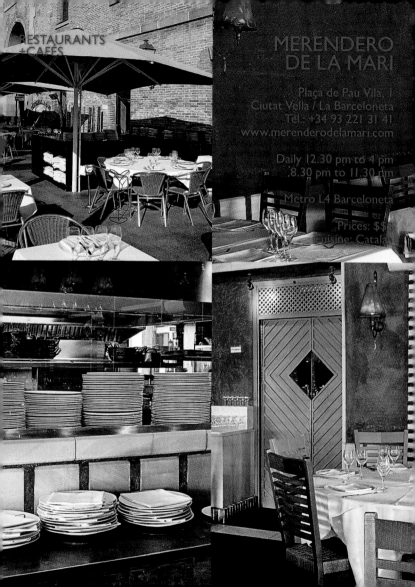

RESTAURANTS
+CAFÉS

MERENDERO
DE LA MARI

Plaça de Pau Vila, 1
Ciutat Vella / La Barceloneta
Tel.: +34 93 221 31 41
www.merenderodelamari.com

Daily 12.30 pm to 4 pm
8.30 pm to 11.30 pm

Metro L4 Barceloneta

Prices: $$$
Cuisine: Català

Some business travelers ask to be taken from the airport straight to this restaurant at the yacht marina. Sitting on the terrace in front of this restored brick building in the prettiest part of the old docks, you look out on million-dollar yachts as you enjoy a freshly prepared paella, bright yellow from the saffron, or a one-pound seabass cooked in garlic and olive oil. The gentle ocean breeze creates a perfect vacation experience.

Gerne lassen sich Geschäftsleute direkt vom Flughafen in das Restaurant am Yachthafen bringen. Vor dem restaurierten Backsteingebäude im schönsten Abschnitt der alten Docks sitzt man auf der Terrasse und lässt sich mit Blick auf die millionenschweren Yachten eine frisch zubereitete, safrangelbe Paella schmecken oder einen 500 Gramm schweren Wolfsbarsch, der in Knoblauch und Olivenöl gegart wurde. Die leichte Meeresbrise macht die Ferienstimmung perfekt.

De nombreux hommes d'affaires se rendent directement de l'aéroport au restaurant situé sur le port de plaisance. Devant les bâtiments en briques rouges dans la plus belle partie des anciens docks, on peut s'asseoir en terrasse et admirer les yachts de millionnaires, en dégustant sa paella au safran ou un loup de mer de 500 grammes mijoté dans l'ail et l'huile d'olive. La brise de la Méditerranée complète ce sentiment de vacances.

Los ejecutivos gustan de ser llevados directamente desde el aeropuerto hasta el restaurante en el puerto deportivo. Frente al restaurado edificio de ladrillo, en la parte más bonita de los antiguos muelles, el comensal puede sentarse en la terraza y saborear una paella aderezada con azafrán, o una lubina de medio kilo cocinada con ajo y aceite de oliva, mientras contempla los carísimos yates. La suave brisa marina completa la sensación veraniega.

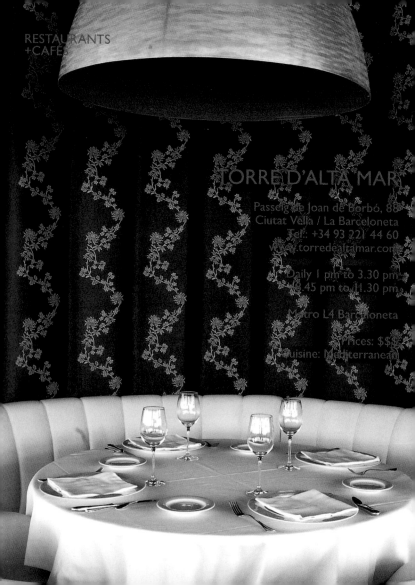

TORRE D'ALTA MAR

Passeig de Joan de Borbó, 88
Ciutat Vella / La Barceloneta
Tel.: +34 93 221 44 60
www.torredealtamar.com

Daily 1 pm to 3.30 pm
8.45 pm to 11.30 pm

Metro L4 Barceloneta

Prices: $$$
Cuisine: Mediterranean

Views don't get more dramatic than this: From the Torre d'Alta Mar, at an elevation of 250 ft., you can see La Barceloneta, El Barri Gòtic, and the ocean. This elegant restaurant in the Sant Sebastià Tower, a station on the Montjuïc funicular railway, is the perfect place to take people you want to impress. At night, the view of the shimmering lights of Barcelona is simply breathtaking. Be sure to order suquet, a Catalan version of bouillabaisse.

Dramatischer kann ein Ausblick nicht sein: Ein Panorama über La Barceloneta, El Barri Gòtic und das Meer eröffnet sich vom Torre d'Alta Mar in 75 m Höhe. Das elegante Restaurant im Turm Sant Sebastià, einer Station der Seilbahn, die auf den Montjuïc führt, ist der perfekte Ort, wenn man Eindruck schinden möchte. Nachts ist der Blick über das glitzernde Barcelona einfach umwerfend. Ordern sollte man die Suquet, die katalanische Variante der Bouillabaisse.

Il n'existe pas de décor plus dramatique : un panorama sur La Barceloneta, El Barri Gòtic et la mer depuis Torre d'Alta Mar à 75 m de haut. L'élégant restaurant dans la tour Sant Sebastià, une des stations du téléphérique menant à Montjuïc, est l'endroit parfait pour faire bonne impression. La nuit, la vue sur un Barcelone scintillant est simplement renversante. Vous devez commander le suquet, la version catalane de la bouillabaisse.

La vista no puede ser más impactante: el panorama sobre La Barceloneta, El Barri Gòtic y el mar se abre desde la Torre d'Alta Mar a 75 m de altura. El elegante restaurante en la Torre Sant Sebastià, una estación del teleférico que lleva al Montjuïc, es el lugar perfecto para un recuerdo inolvidable. Por la noche, la vista sobre la deslumbrante Barcelona es simplemente sublime. Se recomienda pedir suquet, una variante catalana de la bullabesa.

 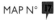

CORNELIA AND CO

Carrer de València, 225
Eixample
Tel.: +34 93 272 39 56
www.corneliaandco.com

Daily 8 am to 1 pm

Metro L2, L3, L4
Passeig de Gràcia

Prices: $$
Cuisine: Fusion

This trendy eatery in Eixample is modeled after the New York City gourmet mecca Dean & DeLuca. Cornelia and Co calls itself "The Daily Picnic Store." The mostly young and hip clientele loves the concept of a quick and uncomplicated meal in an ultra stylish environment without compromising quality. Customers can also order picnic baskets with the choicest ingredients—perfect for a get-together with friends at Parc de la Ciutadella.

Vorbild für das Trendlokal in Eixample war das New Yorker Gourmet-Paradies Dean & DeLuca. Cornelia and Co nennt sich „The Daily Picnic Store". In einer supergestylten Umgebung schnell und unkompliziert zu essen, ohne Abstriche an der Qualität machen zu müssen, ist ein Konzept, das einer hippen, jungen Klientel gefällt. Gerne lässt man sich auch einen edel bestückten Picknick-Korb zusammenstellen, um mit Freunden im Parc de la Ciutadella zu picknicken.

Le modèle pour cet endroit à la mode d'Eixample est le paradis des gourmets new-yorkais, Dean & DeLuca. Cornelia and Co a pour surnom « The Daily Picnic Store » (le magasin du pique-nique au quotidien). Dans un environnement très stylé, il est possible ici de manger sur le pouce sans perdre en qualité et le concept plaît à une clientèle jeune. On peut même se laisser composer un élégant panier garni et partir pique-niquer avec des amis de la Parc de la Ciutadella.

El local de moda en el Eixample se inspiró en el paraíso gastronómico neoyorquino Dean & DeLuca. Cornelia and Co se hace llamar "The Daily Picnic Store". Comer en un entorno muy elegante de forma rápida y sencilla, sin tener que renunciar a la calidad, es un concepto que gusta a la clientela joven y desenfadada. También se puede pedir una cesta de picnic para disfrutarla con unos amigos en el Parc de la Ciutadella.

MONVÍNIC

Carrer de la Diputació, 249
Eixample
Tel.: +34 93 272 61 87
www.monvinic.com

Mon–Fri
Library 11 am to 11.30 pm
Wine Bar 1 pm to 11.30 pm
Restaurant 1.30 pm to 3.30 pm
8.30 pm to 10.30 pm

Metro L2, L3, L4
Passeig de Gràcia

Prices: $$$
Cuisine: Catalan

Monvínic shatters all clichés of what a wine bar should look like. Through automatic glass doors you enter an ultramodern wine paradise made of concrete and stainless steel. The wine list contains more than 3,500 labels from different wine-producing regions, including rarieties from remote corners of the earth. To browse the wine list and order your selection, you simply use an iPad. The restaurant serves creative Catalan cuisine at long tables.

Gegen alle Klischees, wie eine Vinothek aussehen sollte, verstößt das Monvínic. Automatische Glastüren öffnen den Zugang zu dem hypermodernen, aus Beton und Edelstahl designten Weinparadies. 3 500 Positionen unterschiedlicher Provenienz sind im Ausschank. Geordert wird digital über ein iPad, mit dessen Hilfe man Wein-Raritäten aus den hintersten Ecken der Welt aufspüren kann. Im Restaurant wird an langen Tischen kreative katalanische Küche serviert.

Monvínic renverse toutes les idées reçues sur les vinothèques : des portes automatiques en verre ouvrent sur un vrai paradis du vin hypermoderne fait de béton et d'acier. Vous pouvez trouver 3 500 références provenant de différents vignobles. La commande digitale se fait par le biais d'un iPad, qui vous permet de trouver des vins rares des quatre coins du monde. Une cuisine catalane créative est servie sur les longues tables du restaurant.

Monvínic no cumple con ninguno de los estereotipos que se esperan de una bodega. Puertas de cristal automáticas dan la bienvenida al hipermoderno paraíso del vino, diseñado en hormigón y acero. La oferta incluye 3 500 referencias de diferentes procedencias. Se pide mediante un iPad, con cuya ayuda se pueden encontrar rarezas de los rincones más recónditos del mundo. En el restaurante se sirve cocina creativa catalana en largas mesas.

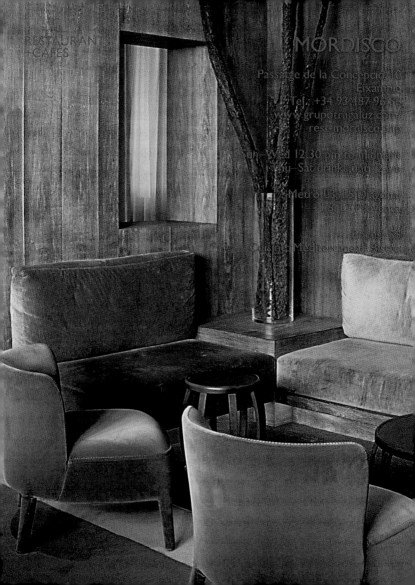

MORDISCO

Passatge de la Concepció 10
Eixample
Tel. +34 93 487 96 56
www.grupotragaluz.com
rest.mordisco@...

Mon–Wed 12.30 pm to midnight
Thu–Sat drinks until ...

Metro Línia 3 Diagonal
... Provença

... Buses ...
Cuisine: Mediterranean Bistro

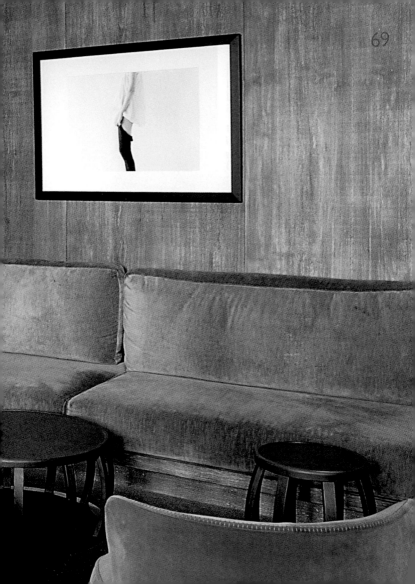

Grupo Tragaluz, whose hospitality empire also includes Hotel Omm, manages to capture Barcelona's modern lifestyle in a very special way by combining stylish interior design with contemporary cuisine based on the freshest and highest quality products. Their latest establishment is Mordisco in Eixample, which includes a delicatessen, a restaurant in a sunroom, and an elegant lounge with velvet-covered couches on the second floor.

Auf eine ganz besondere Weise schafft es die Grupo Tragaluz, zu deren Gastro-Imperium auch das Hotel Omm gehört, das moderne Lebensgefühl Barcelonas einzufangen. Man kombiniert ein stylisches Interieur mit zeitgemäßer Küche, die auf frischen Produkten bester Qualität beruht. Neuester Ableger ist das Mordisco in Eixample mit einem Delikatessenladen, einem Restaurant im Wintergarten und einer edlen Lounge mit samtbezogenen Couchen in der zweiten Etage.

Le Grupo Tragaluz, qui possède aussi l'hôtel Omm, réussit à capturer la joie de vivre moderne de Barcelone. La déco intérieur est finement combinée avec une cuisine contemporaine à base de produits frais de la meilleure des qualités. Le dernier ajout apporté au Mordisco dans le quartier d'Eixample est un vente de produits fins, un restaurant avec jardin d'hiver et un élégant bar lounge avec des canapés de velours au deuxième étage.

El grupo Tragaluz, a cuyo imperio gastronómico pertenece también el hotel Omm, consigue captar de forma muy especial el moderno estilo de vida de Barcelona. Se combinan un estiloso interior con cocina moderna, basada en productos frescos de primera calidad. El último ejemplo es el Mordisco en el Eixample, con una tienda de delicatessen, un restaurante en el jardín de invierno y un noble salón en la segunda planta con sofás tapizados con terciopelo.

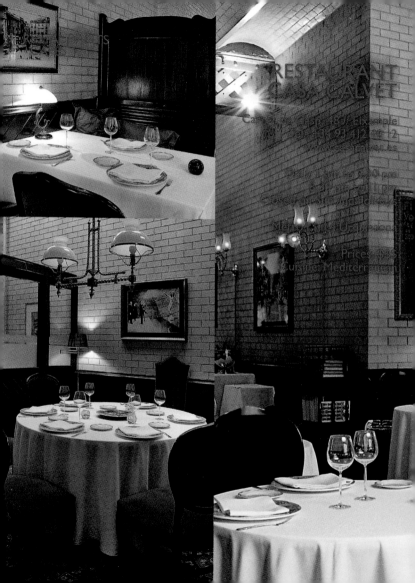

For a very personal Gaudí experience far from the tourist crowds, reserve a table at the Restaurant Casa Calvet. This gloriously preserved Modernisme building, constructed for textile magnate Pere Calvet, was one of the first commissions this architectural genius received. Today, Restaurant Casa Calvet offers Miguel Alija's sophisticated Mediterranean cuisine as well as excellent service in an elegant environment that is little changed since Gaudí's time.

Für ein sehr persönliches Gaudí-Erlebnis abseits der Touristenpfade sollte man sich einen Tisch im Restaurant Casa Calvet reservieren. Das prachtvoll konservierte Modernisme-Geschäftshaus war eine der ersten Auftragsarbeiten des genialen Architekten; er baute das Anwesen für den Textilmagnaten Pere Calvet. Heute speist man im eleganten, original erhaltenen Ambiente und genießt Miguel Alijas anspruchsvolle mediterrane Küche und einen exzellenten Service.

Pour découvrir Gaudí hors des sentiers battus, vous devez réserver une table au Restaurant Casa Calvet. Cet immeuble commercial moderniste fut l'une des premières œuvres du génial architecte ; il a construit ce bijou pour le magnat du textile Pere Calvet. On peut aujourd'hui prendre un repas dans une ambiance élégante et originale et profiter de la prometteuse cuisine méditerranéenne de Miguel Alija et d'un excellent service.

Para vivir a Gaudí de forma muy personal lejos de las rutas turísticas, es recomendable reservar mesa en el Restaurant Casa Calvet. El magníficamente conservado edificio comercial modernista fue uno de los primeros encargos del genial arquitecto, quien construyó la propiedad para el magnate textil Pere Calvet. Hoy día se almuerza en un ambiente elegante y auténtico mientras se disfruta de la exigente cocina mediterránea de Miguel Alija y de un excelente servicio.

TAPAÇ24

Carrer de la Diputació, 269
Eixample
Tel.: +34 93 488 09 77
www.tapas24.net

Mon–Sat 9 am to midnight

Metro L1 Catalunya
L2, L3, L4 Passeig de Gràcia

Prices: $$$
Cuisine: Tapas

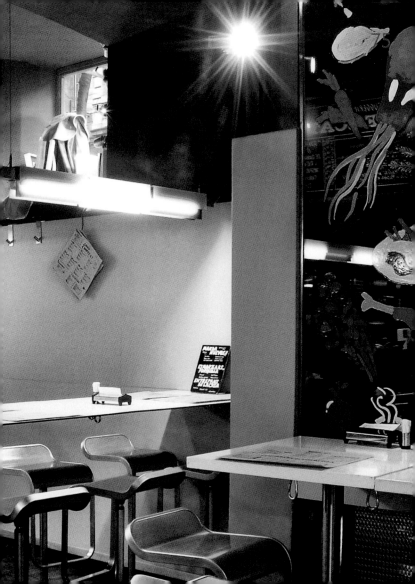

In contrast to his first restaurant, Comerç24, Carles Abellán's tapas bar, located in a cellar vault in Eixample, plays it straight: No experiments! What makes this restaurant so special is its dedication to preserving the Catalan tapas tradition, and of course its focus on the highest quality ingredients. The "McFoie Burger" uses foie gras; the "Bikini," a seemingly plain ham-and-cheese melt, uses jámon ibérico, which tastes simply out of this world.

Im Gegensatz zu seinem ersten Restaurant, Comerç24, lautet die Devise in Carles Abelláns Tapasbar in einem Kellergewölbe in Eixample: Keine Experimente! Die Raffinesse steckt in der Sorgfalt, mit der das traditionelle katalanische Tapas-Erbe gepflegt wird. Und Zutaten von bester Qualität. Für den „McFoie Burger" wird Foie gras verwendet, für den „Bikini", einen scheinbar banalen Schinken-Käse-Toast, Jámon Ibérico, der einfach unglaublich schmeckt.

Pas d'expérimentation ! Telle est la devise du bar à tapas de Carles Abellán situé dans une cave voutée d'Eixample, contrairement à son premier restaurant Comerç24. La finesse réside dans le soin avec lequel la tradition de l'héritage des tapas catalanes est célébrée. Le « McFoie Burger » est préparé avec du foie gras, dans le « Bikini », qui semble être un simple jambon-fromage, on retrouve du Jámon Ibérico, au goût extraordinaire.

Contrariamente a su primer restaurante Comerç24, el lema del bar de tapas de Carles Abellán en un sótano abovedado del Eixample es: ¡Nada de experimentos! El refinamiento está en el esmero con el que se cuida el patrimonio tradicional de las tapas catalanas. Y en los ingredientes de primera calidad. Para la "McFoie Burger" se emplea foie-gras, para el "Bikini", en apariencia una simple tostada con jamón y queso, jamón ibérico de sabor increíble.

EL JARDÍ DE L'ABADESSA

Carrer de l'Abadessa Olzet, 26
Les Corts
Tel.: +34 93 280 37 54
www.jardiabadessa.com

Mon–Fri 1 pm to 4 pm
9 pm to 11.30 pm

Metro L6 Reina Elisenda

Prices: $$$
Cuisine: Fusion

If you need a break from the hustle and bustle of the old city, this romantic garden restaurant is the perfect retreat. Located in Pedralbes, a district known for its elegant villas, it's just a few blocks from Parc del Castell de l'Oreneta. Relax on the enchanting garden terrace and enjoy light Mediterranean fare such as wild salmon tartare with avocados and green lettuce, followed by Ibérico pork fillet with celery root purée.

Wer eine kleine Auszeit vom quirligen Treiben in der Altstadt braucht, sollte sich in dieses romantische Gartenrestaurant zurückziehen. Es liegt in Pedralbes, einem noblen Villenviertel, nicht weit vom Parc del Castell de l'Oreneta. Auf der bezaubernden Gartenterrasse kann man sich leichte mediterrane Gerichte schmecken lassen, wie Tatar vom Wildlachs mit Avocados und grünem Salat, gefolgt von einem Filet vom Ibérico-Schwein mit Selleriecreme.

Besoin d'un petit temps mort du tumulte de la vieille ville ? Vous pouvez retirer dans ce romantique restaurant-jardin. Il se situe à Pedralbes, un noble quartier résidentiel, près du Parc del Castell de l'Oreneta. Sur la magnifique terrasse, vous pouvez déguster de légers plats méditerranéens, tartare de saumon sauvage aux avocats et salade verte, suivi d'un filet de porc Ibérico à la crème de céleri.

Aquellos que necesiten un descanso del bullicio del casco viejo, deberían retirarse a este romántico jardín restaurante. Se halla en Pedralbes, un barrio noble de chalets no lejos del Parc del Castell de l'Oreneta. En la encantadora terraza se pueden degustar platos ligeros de la cocina mediterránea, como tartar de salmón con aguacate y ensalada, seguido de un filete de cerdo ibérico con crema de apio.

 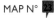

RESTAURANTS
+CAFÉS

HISOP

Passatge de Marimon, 9
Sarrià-Sant Gervasi
Tel.: +34 93 241 32 33
www.hisop.com

Mon-Fri 1.30 pm to 3.30 pm
9 pm to 11 pm
Sat 9 pm to 11 pm

Metro L6, L7 Gràcia

Prices: $$$
Cuisine: Catalan

hisop

Young, expertly trained chefs, versed in the latest techniques, have created a new restaurant movement in Barcelona called "bistronomics." They offer the highest level of culinary quality at moderate prices. The most ambitious of these small but exquisite gastro bistros might be the austerely designed Hisop, owned by Oriol Ivern and Guillem Pla. They have devoted themselves to modern Catalan cooking, with a clear emphasis on "modern."

Junge, hervorragend ausgebildete Küchenchefs, versiert in den neuesten Techniken, haben eine neue Restaurantgattung in Barcelona kreiert: die Bistronomiques. Sie bieten höchste kulinarische Qualität zu moderaten Preisen. Das vielleicht ambitionierteste dieser kleinen Küchenwunder ist das karg designte Hisop von Oriol Ivern und Guillem Pla. Sie haben sich der modernen katalanischen Küche verschrieben, wobei die Betonung eindeutig auf „modern" liegt.

La jeune génération de chefs, versée dans les dernières techniques, a mis au point un nouveau genre de restaurant à Barcelone : les Bistronomiques. Ils offrent la plus haute qualité culinaire à un prix abordable. Le plus ambitieux établissement de cette cuisine est Hisop d'Oriol Ivern et de Guillem Pla au design sobre. Ils se sont appropriés la cuisine catalane moderne en mettant l'accent sur la modernité.

Chefs jóvenes altamente capacitados, versados en las técnicas más modernas, han creado una nueva especie de restaurante en Barcelona: los Bistronomiques. Ofrecen la mayor calidad culinaria a precios moderados. La tal vez más ambiciosa de estas pequeñas maravillas de la cocina es el Hisop de Oriol Ivern y Guillem Pla, de sobria decoración. Se han entregado a la cocina catalana moderna, poniendo especial énfasis en lo moderno.

MIL921

Carrer de Casanova, 211
Sarrià-Sant Gervasi
Tel.: +34 93 414 34 94
www.mil921.com

Mon 1.30 pm to 4 pm
Tue–Sat 1.30 pm to 4 pm
9 pm to midnight

Metro L5 Hospital Clínic
L6, L7 Provença

Prices: $$$
Cuisine: Catalan

Located in the upscale district of Sarrià-Sant Gervasi in the northwestern part of the city, this restaurant with its simple but elegant décor combines new Catalan cuisine with a Japanese touch. The focus is on product quality. Fresh ingredients are the restaurant's top priority, which is why the menu changes with the seasons. For an evening to remember, book the "Chef's Table" and enjoy a special tasting menu.

Im Nordwesten der Stadt, im feinen Bezirk Sarrià-Sant Gervasi, findet sich das schlicht-elegant gestylte Restaurant mit seiner ungewöhnlichen Küchenrichtung: eine neue katalanische Küche mit japanischem Touch. Der Fokus liegt auf der Produktqualität. Frische ist oberstes Gebot, deshalb wechselt das Menü mit den Jahreszeiten. Für einen besonderen Abend kann man den „Chef's Table" buchen und bekommt ein Degustationsmenü serviert.

Dans le beau quartier de Sarrià-Sant Gervasi, se trouve ce restaurant tout en simplicité et élégance avec son style de cuisine insolite : une nouvelle cuisine catalane avec une touche de japonais. L'accent est mis sur des produits de qualité. La fraîcheur est la première règle d'or. Aussi, le menu varie en fonction des saisons. Pour une soirée spéciale, vous pouvez réserver la « table du chef » et vous faire servir le menu de dégustation.

Al noroeste de la ciudad, en el distinguido barrio de Sarrià-Sant Gervasi, se halla el restaurante de decoración sencilla y elegante, con una cocina inusual: nueva cocina catalana con un toque japonés. La calidad de los productos y la frescura son fundamentales, por lo que el menú cambia según las estaciones. Para una noche especial se puede reservar la "Chef's Table" y disfrutar un menú de degustación.

SHOPS

COOL
BARCELONA

SALE

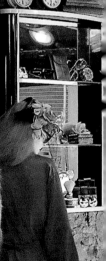

LE SWING

Carrer del Rec, 16
Ciutat Vella / El Born
Tel.: +34 93 310 14 49
www.leswingvintage.com

Mon–Sat 11 am to 2.30 pm
5 pm to 9 pm

Metro L4 Jaume I

Prices: $$

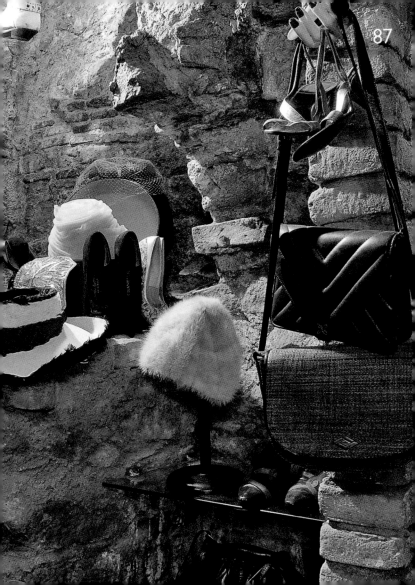

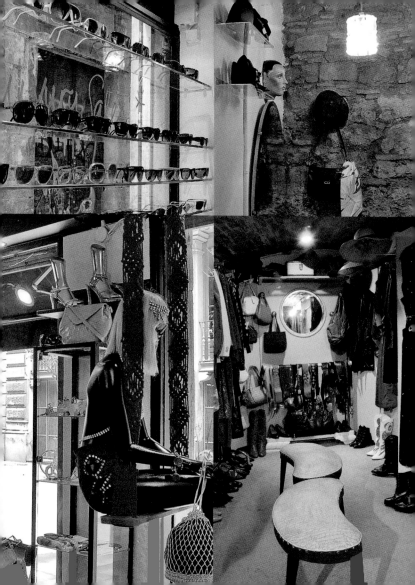

El Born is a neighborhood known for its vintage shops, and Le Swing on Carrer del Rec has an impressive selection of accessories, clothes, and retro furniture by renowned designers—a truly eclectic mix of kitsch and nostalgic movie star glamour. Be sure to allow plenty of time for browsing. You might find all kinds of collector pieces, like '60s dresses by André Courrèges, or sunglasses by Chanel, Gucci, or Yves Saint Laurent.

El Born ist das Viertel der Vintage-Läden und Le Swing an der Carrer del Rec punktet mit einer Riesenauswahl an Accessoires, Kleidern und Retro-Möbeln großer Designer. Eine gekonnte Mischung aus Kitsch und nostalgischem Filmstar-Glamour. Ein wenig Zeit zum Stöbern sollte man mitbringen. Dann lassen sich Sammlerstücke wie die Sixties-Kleider von André Courrèges oder Sonnenbrillen von Chanel, Gucci und Yves Saint Laurent entdecken.

El Born est le quartier des boutiques « vintage » et Le Swing, sur la Carrer del Rec, offre un large choix en accessoires, vêtements et meubles rétro. Un savant mélange de kitsch et de nostalgie du glamour. Prévoyez du temps pour farfouiller dans la boutique et découvrir des pièces de collection telles que des vêtements des années 60 d'André Courrèges ou des lunettes de soleil de chez Chanel, Gucci et Yves Saint Laurent.

El Born es el barrio de las tiendas vintage y Le Swing en la Carrer del Rec puntúa por su gran oferta de accesorios, prendas y muebles retro de grandes diseñadores. Una buena mezcla de kitsch y nostálgico glamour de estrella de cine. Lo ideal es tener algo de tiempo para rebuscar. Entonces se pueden encontrar piezas de coleccionista como los vestidos sesenteros de André Courrèges, o gafas de sol de Chanel, Gucci e Yves Saint Laurent.

CASA MUNICH

Carrer Antic de Sant Joan, 4
Ciutat Vella / El Born
Tel.: +34 93 319 96 08
www.munichsports.com

Mon–Sat 11 am to 9 pm

Metro L4 Jaume I

Prices: $$$

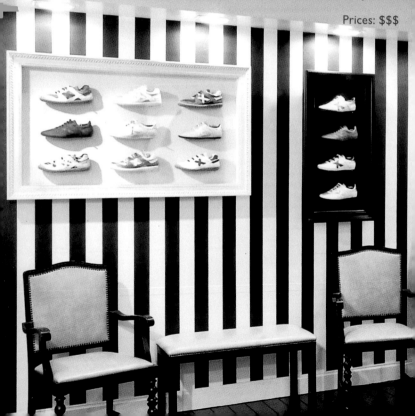

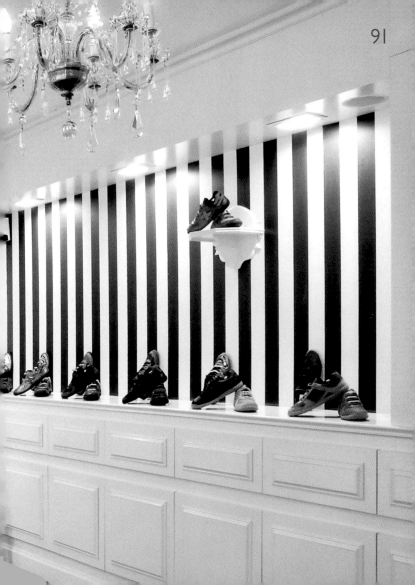

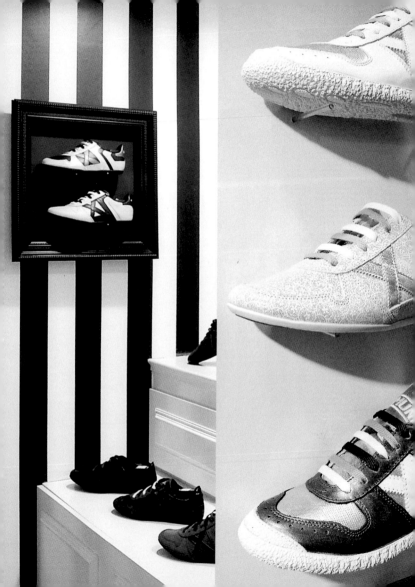

Lustrous dark wooden floors, classic black-and-white striped wallpaper, and a crystal chandelier on the ceiling: Casa Munich on Carrer Antic de Sant Joan doesn't look like a regular sport shoe store. But it is a fitting environment for the sneakers with the striking X logo that enjoy cult status in Spain. The colorful shoes are still made in a factory in Barcelona, as they have been since the company was founded in 1939.

Dunkel glänzende Holzdielenböden, klassisch schwarz-weiß gestreifte Tapeten und ein Kristalllüster an der Decke – Casa Munich in der Carrer Antic de Sant Joan präsentiert sich nicht, wie man es von einem Sportschuh-Laden erwartet. Aber es ist die passende Umgebung für die Sneakers mit dem auffallenden X-Logo, die in Spanien Kultstatus genießen. 1939 gegründet, werden die farbigen Treter bis heute in einer Manufaktur in Barcelona gefertigt.

Parquets en bois foncé, tapisseries aux rayures noires et blanches, un lustre en cristal au plafond. À l'abord, la Casa Munich, située sur la Carrer Antic de Sant Joan, n'a rien d'un magasin de chaussures de sport habituel. Mais c'est l'environnement parfait pour les baskets au logo X tapageur, qui ont atteint un statut culte en Espagne. Depuis sa création en 1939, les chaussures sont confectionnées dans une manufacture de Barcelone.

Suelos de madera de brillos oscuros, paredes empapeladas con las clásicas líneas negras y blancas y una araña de cristal en el techo –Casa Munich en la Carrer Antic de Sant Joan no se presenta como se esperaría de una tienda de zapatillas deportivas. Pero es el entorno adecuado para las zapatillas con el llamativo logo en forma de X, objetos de culto en España. Fundada en 1939, sus zapatos se siguen fabricando hoy en la manufactura de Barcelona.

COQUETTE

Carrer del Bonaire, 5
Ciutat Vella / El Born
Tel.: +34 93 310 35 35
www.coquettebcn.com

Mon–Fri 11 am to 3 pm
5 pm to 9 pm
Sat 11.30 am to 8.30 pm

Metro L4 Jaume I

Prices: $$

"Born to be beautiful" is the confident motto of this multi-brand store on Carrer del Bonaire in El Born. The loft-like showroom with exposed walls and polished concrete floors provides a fitting ambience for labels like A.P.C., Isabel Marant, IRO, and Twenty8Twelve. Definitely a place for individualists who prefer under-stated sophistication to in-your-face glamour. Coquette also has two other stores, on Carrer del Rec and on Carrer dels Madrazo.

„Born to be beautiful" lautet das vielversprechende Motto des Multibrand-Ladens auf der Carrer del Bonaire in El Born. Der loftartige Showroom mit freigelegten Mauern und polierten Zementböden schafft den passenden Rahmen für Labels wie A.P.C., Isabel Marant, IRO und Twenty8Twelve. Für Individualistinnen, denen es eher um feines Understatement als den glamourösen Auftritt geht. Auf der Carrer del Rec und der Carrer dels Madrazo gibt es zwei weitere Läden.

« Born to be beautiful » est le slogan de la boutique multimarques de la Carrer del Bonaire dans le quar-tier d'El Born. Le showroom aux allures de loft aux murs dénudés et aux sols en béton lisse offre la place pour des marques comme A.P.C., Isabel Marant, IRO et Twenty8Twelve. Parfait pour les individualistes qui préfèrent la discrétion au tape à l'œil glamour. Vous trouverez deux autres boutiques sur la Carrer del Rec et sur la Carrer dels Madrazo.

"Born to be beautiful" es el prometedor lema de la tienda multimarca en la Carrer del Bonaire de El Born. La sala de exposición estilo loft, con sus muros descu-biertos y sus suelos de cemento pulido, es el marco perfecto para marcas como A.P.C., Isabel Marant, IRO y Twenty8Twelve. Para las individualistas que buscan una distinguida modestia antes que una puesta en escena glamurosa. En el Carrer del Rec y el Carrer dels Madrazo hay otras dos tiendas.

LA MANUAL
ALPARGATERA

Carrer d'Avinyó, 7
Ciutat Vella / El Barri Gòtic
Tel.: +34 93 301 01 72
www.lamanual.net

Mon–Sat 9.30 am to 1.30 pm
4.30 pm to 8 pm
Oct–Nov closed on Sat

Metro L3 Liceu
L4 Jaume I

Prices: $$

They weigh almost nothing, their soles are made of braided hemp or jute, and they make you yearn for summer: Casual and fun, espadrilles—or "alpargatas" in Spanish—are the perfect footwear for exploring Barcelona in the summer. La Manual Alpargatera in Ciutat Vella still makes espadrilles the traditional way, in many different styles and in a rainbow of colors. Visitors also love the store because of its old-fashioned charm.

Sie sind leicht, ihre Sohle ist aus Hanf oder Jute geflochten, und sie wecken die Sehnsucht nach dem Sommer: Espadrilles – auf Spanisch „alpargatas" –, die unkomplizierten Stoff-Schläppchen, sind bestens geeignet für den Stadtbummel durchs sommerliche Barcelona. Bei La Manual Alpargatera in der Ciutat Vella werden Espadrilles nach traditionellen Vorbildern gefertigt, man findet sie in allen Farben und Varianten. Beliebt ist der Laden auch wegen seines altbackenen Charmes.

Légères, semelles en chanvre ou en jute tressées, elles rappellent l'été : les espadrilles, « alpargatas » en espagnol. Ces chaussures en toile sont parfaites pour une journée de balade en été. Chez La Manual Alpargatera dans la Ciutat Vella, les espadrilles sont confectionnées selon des modèles traditionnels et sont disponibles dans tous les coloris et variantes. La boutique est aussi très appréciée pour son charme un peu vieux jeu.

Son ligeras, con una suela tejida con cáñamo o yute, y despiertan el anhelo por el verano: alpargatas —"espardenyes" en catalán— las sencillas zapatillas de tela, son ideales para pasear por Barcelona en la época estival. En La Manual Alpargatera en la Ciutat Vella se fabrican alpargatas siguiendo los modelos tradicionales, en todos los colores y variantes. La tienda también es muy querida por su encanto de otra época.

MASSIMO DUTTI

Avinguda del Portal de l'Àngel, 16
Ciutat Vella / El Barri Gòtic
Tel.: +34 93 318 24 62
www.massimodutti.com

Mon–Sat 10 am to 8 pm

Metro L1, L3, L6, L7 Catalunya

Prices: $$

The history of the Inditex Group is one of Spain's biggest success stories. Over the years, it has become the world's largest textile company. Massimo Dutti and Zara are its leading brands. The secret to its success: Short production times allow Inditex to respond to fashion trends in record time. Their flagship store in Barcelona carries casually elegant fashion for women, men, and children. The clothes are high quality and reasonably priced.

Die Unternehmensgeschichte von Inditex ist eine der großen spanischen Erfolgsstorys. Mittlerweile ist die Firma zum weltgrößten Textilhändler geworden. Ebenso wie Massimo Dutti gehört Zara zur Gruppe. Das Erfolgsgeheimnis? Wegen der extrem kurzen Produktionszeiten kann man blitzschnell auf Mode-trends reagieren. Im urbanen Flagshipstore gibt es lässig klassische Mode für Frauen, Männer und Kinder in guter Qualität und zum erschwinglichen Preis.

L'histoire d'Inditex est une des plus belles « success-stories » d'Espagne. Le groupe est devenu le plus grand distributeur de textile au monde. Comme Massimo Dutti, la marque Zara en fait aussi partie. Le secret de ce succès ? Des temps de production courts permettent de réagir au plus vite aux changements de la mode. Le magasin phare de la marque propose de la mode classique de qualité pour femmes, hommes et enfants, à des prix abordables.

La historia empresarial de Inditex es una de las más exitosas de España. La empresa es hoy el mayor productor textil del mundo. Tanto Massimo Dutti como Zara pertenecen al grupo. ¿El secreto de su éxito? Debido a los cortos periodos de producción, es posible reaccionar rápidamente a las últimas tendencias. En la tienda representativa urbana hay moda clásica informal de gran calidad y a precios razonables para mujeres, hombres y niños.

CUSTO BARCELONA

Rambles, 109
Ciutat Vella / El Barri Gòtic
Tel.: +34 93 481 39 30
www.custo-barcelona.com

Mon–Sat 9 am to 9 pm

Metro L1, L3, L6, L7
Catalunya

Prices: $$$

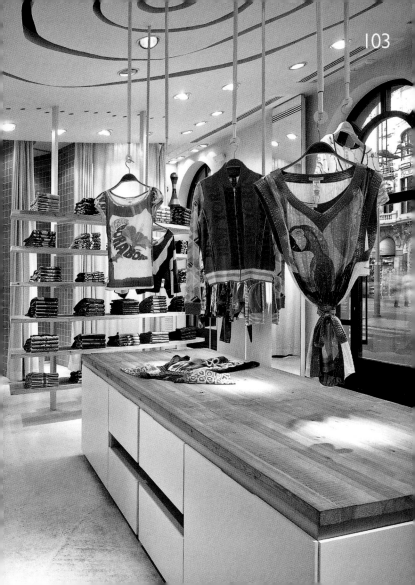

The wild and riotously colorful prints on T-shirts and other various shirt styles were inspired by the California surfer scene. The collections created by Catalan brothers Custo and David Dalmau have made it all the way to New York Fashion Week. Movie stars like Julia Roberts, Penélope Cruz, and Quentin Tarantino are fans of the loud T-shirts with retro designs, which embody a lifestyle that is right at home in Barcelona.

Die Inspiration für die wilden, knallbunten Drucke auf T-Shirts und Hemden kam von der kalifornischen Surferszene. Inzwischen haben es die Kollektionen der beiden katalanischen Brüder Custo und David Dalmau bis zur New Yorker Fashion Week geschafft. Hollywoodstars wie Julia Roberts, Penélope Cruz und Quentin Tarantino tragen die schrillen T-Shirts mit den Retro-Motiven, die ein Lebensgefühl verkörpern, das perfekt nach Barcelona passt.

Les impressions sur les tee-shirts et les chemises s'inspirent du monde du surf californien. Les collections des deux frères catalans Custo et David Dalmau se retrouvent même à la « Fashion Week » new-yorkaise. Les stars d'Hollywood telles que Julia Roberts, Penélope Cruz et Quentin Tarantino portent ces tee-shirts aux couleurs criardes et aux motifs rétro, incarnant la vraie joie de vivre qui sied parfaitement à Barcelone.

La inspiración para los desenfrenados y coloridos estampados en camisetas y camisas vino de la estética surfera de California. Las colecciones de los hermanos Custo y David Dalmau han llegado entretanto hasta la Fashion Week de Nueva York. Estrellas de Hollywood como Julia Roberts, Penélope Cruz y Quentin Tarantino visten las llamativas camisetas con los motivos retro, que reflejan una forma de vida que casa perfectamente con Barcelona.

SHOP

HOSS INTROPIA

Passeig de Gràcia, 44
Eixample
Tel.: +34 93 272 65 94
www.hossintropia.com

Mon–Sat 10 am to 8 pm

Metro L2, L3, L4 Passeig de Gràcia

Prices: $$$

Founded in 1994 in Madrid, the Hoss Intropia label is home to six women designers. Each comes from a different cultural background, which expresses itself in their collections. Hoss Intropia is known for thoughtful details and a mix of floral prints and graphic designs. In addition to the flagship store on the elegant Passeig de Gràcia, decorated in warm, homey colors and furnished with sofas, there is another store on Avinguda Diagonal.

Sechs Designerinnen stehen hinter dem spanischen Modelabel, das 1994 in Madrid gegründet wurde. Sie alle haben einen unterschiedlichen kulturellen Background, der in die Kollektionen einfließt. Hoss Intropia steht für liebevolle Details und den Mix von Blumendrucken und grafischen Motiven. Neben dem in anheimelnden, warmen Farben und mit Sofas ausgestatteten Flagshipstore auf dem noblen Passeig de Gràcia gibt es einen weiteren auf der Avinguda Diagonal.

À l'origine de cette marque de mode espagnole, qui a vu le jour en 1994 à Madrid, il y a six stylistes. L'influence des milieux culturels différents dont ils proviennent se répercute sur les collections. Hoss Intropia est synonyme de détails mignons ainsi qu'un mélange d'imprimés fleuris et de motifs graphiques. En plus de la boutique vedette sur le noble Passeig de Gràcia, vous trouverez un autre magasin sur l'Avinguda Diagonal.

Tras la marca de diseño española, fundada en 1994 en Madrid, se esconden seis diseñadoras. Todas aportan bagajes culturales diferentes que se plasman en las colecciones. Hoss Intropia ofrece detalles muy cuidados y una mezcla de estampados de flores y motivos gráficos. Además de la acogedora tienda representativa de colores cálidos y cómodos sofás en el noble Passeig de Gràcia, hay otra en la Avinguda Diagonal.

LIBRERÍA
BERTRAND

Rambla de Catalunya, 37 // Eixample
Tel.: +34 90 200 61 10
www.libreriasbertrand.es

Mon–Sat 9.30 am to 9.30 pm

Metro L2, L3, L4 Passeig de Gràcia

This megastore opened in 2009 on the Rambla de Catalunya at a time when the Internet had made life very difficult for brick-and-mortar bookstores. 140,000 books are displayed in 16,000 sq. ft. of space with a distinctly industrial ambience. Comfy sofas are perfect for reading, and computers allow customers to rate their favorite books. Readings by well-known authors and other events, about 300 a year, stimulate a passion for books.

In Zeiten, in denen das Internet den traditionellen Buchhandlungen das Leben schwer macht, eröffnete 2009 auf der Rambla de Catalunya dieser Megastore. Auf 1 500 m² werden in einem industriell anmutenden Ambiente 140 000 Bücher ausgestellt. Sofas laden zum Schmökern ein, via Terminal können Kunden Bewertungen ihrer Lieblingslektüre abgeben. Hochkarätige Lesungen und Veranstaltungen, rund 300 pro Jahr, sollen den Austausch rund ums Buch befeuern.

À une époque où l'internet rend la vie difficile aux librairies, ce « mégastore » a ouvert ses portes en 2009 sur la Rambla de Catalunya. 140 000 livres sont exposés dans une ambiance aux airs industriels. Des canapés invitent à bouquiner, les clients peuvent noter leurs lectures favorites via un terminal. Environ 300 lectures et manifestations sont organisées par an, permettant des échanges enflammés autour du livre.

En 2009, cuando internet complicaba la vida de las librerías tradicionales, abrió esta megatienda en la Rambla de Catalunya. Sobre 1 500 m² se ofrecen 140 000 libros en un ambiente de apariencia industrial. Los sofás invitan a enfrascarse en la lectura, los clientes valoran sus favoritos mediante un terminal. Se celebran lecturas y eventos por afamados autores, unos 300 al año, con el objetivo de alimentar el intercambio cultural en torno al libro.

LOEWE

Loewe is Spain's premier handbag maker. Fittingly, its flagship store is located in one of the city's most beautiful Modernisme buildings, Casa Lleó Morena designed by architect Lluís Domènech i Montaner. Loewe is synonymous with the most meticulous handiwork and leather of the highest quality. Since creative director Stuart Vevers has dusted off the brand, style mavens like Angelina Jolie and Sienna Miller have been seen carrying Loewe bags.

Die spanische It-Bag kommt von Loewe. Der Flagshipstore der Traditionsmarke residiert standesgemäß in einem der schönsten Modernisme-Anwesen Barcelonas, der Casa Lleó Morena des Architekten Lluís Domènech i Montaner. Loewe steht für sorgfältigste handwerkliche Verarbeitung und Leder von bester Qualität. Seit der Kreativdirektor Stuart Vevers die Marke gründlich entstaubt hat, werden Loewe-Handtaschen bei Angelina Jolie und Sienna Miller gesichtet.

En Espagne, le sac à la mode vient de chez Loewe. La boutique phare de cette marque a pour adresse un des plus beaux bâtiments modernistes de Barcelone, la Casa Lleó Morena de l'architecte Lluís Domènech i Montaner. Loewe, c'est du travail artisanal soigné et du cuir de très haute qualité. Depuis que le directeur créatif Stuart Vevers a dépoussiéré la marque, les sacs à main Loewe ont été vus aux bras d'Angelina Jolie et de Sienna Miller.

El It-Bag español es de Loewe. La tienda representativa de la tradicional marca reside, cómo no, en uno de los edificios modernistas más bellos de Barcelona, la Casa Lleó Morena del arquitecto Lluís Domènech i Montaner. Loewe representa la más cuidada elaboración artesana y el cuero de la mayor calidad. Desde que el director creativo Stuart Vevers desempolvó a fondo la marca, Angelina Jolie y Sienna Miller portan los bolsos de Loewe.

NOBODINOZ

Carrer del Mestre Nicolau, 8
Sarrià-Sant Gervasi
Tel.: +34 93 200 26 67
www.nobodinoz.com

Mon–Sat 10.30 am to 2.30 pm
4.30 pm to 8.30 pm

Metro L5 Hospital Clínic
Bus 14, 68
Calvet / Mestre Nicolau

Prices: $$$

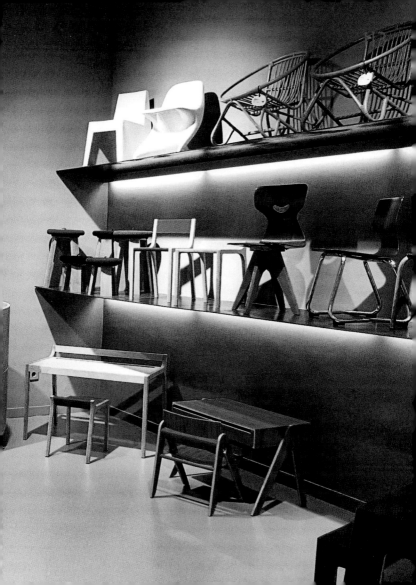

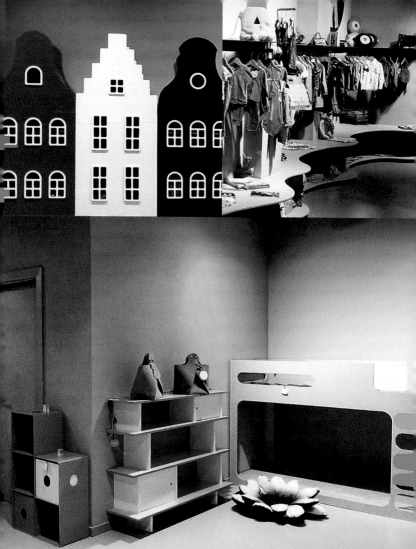

Nobodinoz in Sarrià-Sant Gervasi is paradise for design-loving parents and their kids. Spain's first concept store exclusively for children carries a wide range of furniture, games, clothing, and everything else kids need to have fun and live in style. The changing room was designed by renowned French designer Matali Crasset. Art exhibits for kids change every three months. It's never too early to be inspired!

Für designbegeisterte Eltern und Kinder, die es werden sollen, ist Nobodinoz in Sarrià-Sant Gervasi der Himmel. Im ersten Concept Store Spaniens ausschließlich für Kinder ist von formschönen Kindermöbeln über Spiele bis Kleidung alles zu haben, was zu einem vergnüglichen Kinderleben gehört. Der Umkleideraum wurde von der renommierten französischen Designerin Matali Crasset gestaltet. Vierteljährlich wechseln Kunstausstellungen für Kinder. Früh übt sich.

Pour les parents et enfants passionnés de design, Nobodinoz dans le quartier de Sarrià-Sant Gervasi est un paradis. Dans le premier concept store d'Espagne exclusivement pour enfants, on trouve de nombreux meubles, jeux et vêtements ; bref, tout ce qui fait partie de la vie d'un enfant. Les cabines d'essayage ont été décorées par Matali Crasset. Les collections d'art pour enfants changent tous les trimestres car il n'est jamais trop tôt pour commencer.

Para padres apasionados del diseño e hijos que deben seguir sus pasos, Nobodinoz en Sarrià-Sant Gervasi es el cielo. La primera tienda conceptual de España exclusivamente para niños ofrece todo lo que una infancia divertida necesita, desde muebles de bonitas formas, pasando por juegos, hasta ropa. El probador fue realizado por la prestigiosa diseñadora francesa Matali Crasset. Cada tres meses se hacen exposiciones de arte para niños. Cuanto antes mejor.

ORIOL BALAGUER

Plaça Sant Gregori Taumaturg, 2
Sarrià-Sant Gervasi
Tel.: +34 93 201 18 46
www.oriolbalaguer.com

Daily 10 am to 2.30 pm
5 pm to 9 pm

Metro L6 La Bonanova

Prices: $$$

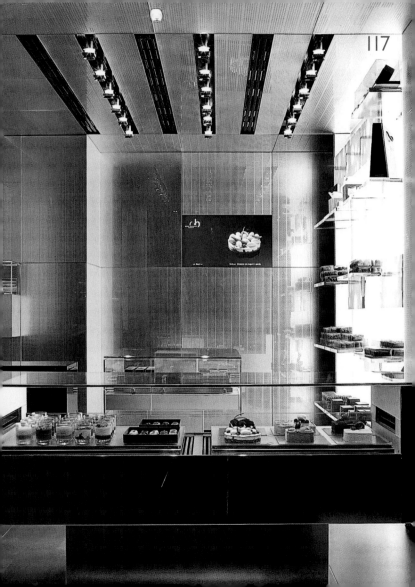

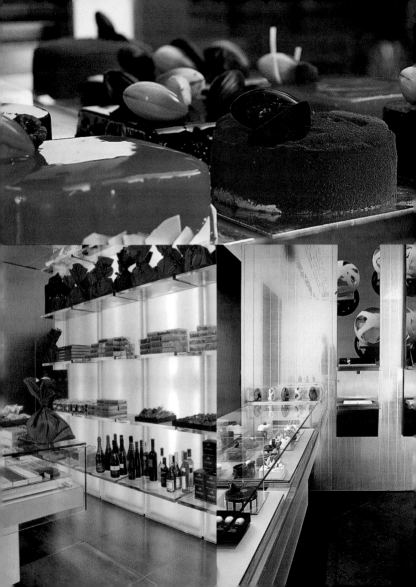

High-tech chocolate with flavors like truffle, saffron, or olive oil: It comes as no surprise that Oriol Balaguer used to be the head pastry chef at El Bulli. He is considered a genius among Spanish chocolatiers: eager to experiment, always searching for the next flavor kick. Kept in simple black-and-white, his elegant store on Plaça Sant Gregori Taumaturg showcases his tarts and chocolates as if they were precious stones.

Hightech-Schokolade mit Aromen wie Trüffel, Safran oder Olivenöl – es überrascht nicht, dass Oriol Balaguer als Chef-Patissier im El Bulli den letzten Menügang gezaubert hat. Er gilt als das Genie unter den Chocolatiers Spaniens: experimentierfreudig, immer auf der Suche nach dem nächsten Geschmackskick. Seine artifiziellen Törtchen und Schokoladen werden in dem edlen schwarz-weißen Laden an der Plaça Sant Gregori Taumaturg wie Edelsteine präsentiert.

Du chocolat high-tech à l'arôme de truffe, de safran ou d'huile d'olive ? Pas étonnant quand cela vient d'Oriol Balaguer, le chef pâtissier qui a élaboré les desserts du restaurant El Bulli, génie-chocolatier en Espagne : toujours prêt à expérimenter, toujours à la recherche du nouveau goût. Ses tartelettes et chocolats artificiels présentés comme des pierres précieuses sont vendus dans la boutique noir et blanc de la Plaça Sant Gregori Taumaturg.

Chocolate de alta tecnología con aromas de trufa, azafrán o aceite de oliva –no sorprende que Oriol Balaguer haya preparado el último plato de El Bulli como chef-pastelero. Está considerado un genio entre los chocolateros españoles: dado a los experimentos, siempre en busca del próximo sabor. Sus tortitas artificiales y sus chocolates son presentados como joyas en la preciosa tienda de la Plaça Sant Gregori Taumaturg.

CLUBS, LOUNGES +BARS

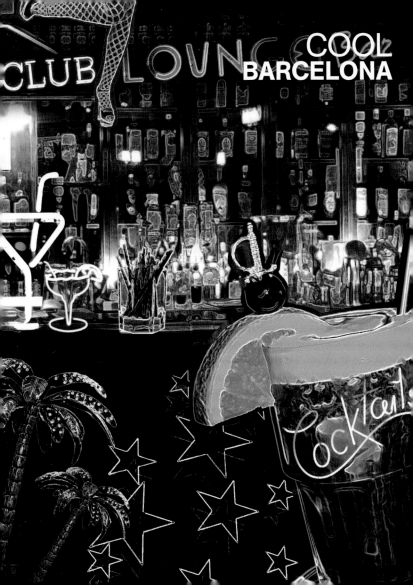

COCKTAIL BAR
JUANRA FALCES

Carrer del Rec, 24
Ciutat Vella / El Born
Tel.: +34 93 310 10 27

Sun–Mon 10 pm to 3 am
Tue–Sat 8 pm to 3 am

Metro L4 Jaume I

Prices: $$

The mahogany counter has been polished by many elbows clad in fine cloth. Bartenders of the highest caliber serve good, honest drinks, not cocktails that go in and out of fashion. This small, classic bar is an institution in the nightlife of El Born, frequented by a sophisticated clientele that treasures the restrained elegance of a time gone by. It's the perfect place to start the evening with a great drink, listening to the sounds of jazz.

Die Mahagoni-Theke ist von vielen Ellbogen in feinem Tuch blank poliert, hochprofessionelle Baristas dahinter mixen gute, ehrliche Drinks, keine modisch aufgemotzten Cocktails. Die kleine, klassische Bar ist eine feste Größe in der Ausgehszene von El Born, frequentiert von einem anspruchsvollen Publikum, das die zurückhaltende Eleganz einer vergangenen Zeit schätzt. Perfekt, um mit einem gepflegten Drink bei Jazzklängen in den Abend zu starten.

De nombreux bras de chemise ont poli le bar en acajou, derrière celui-ci des barmen ultra-professionnels mixent des « drinks » honnêtes et délicieux, et non pas des cocktails sophistiqués. Ce petit bar classique est un must du quartier d'El Born, fréquenté par un public exigeant, qui sait apprécier l'élégance discrète du temps jadis. C'est l'endroit parfait pour débuter une soirée avec un verre à la main et quelques notes de jazz dans les oreilles.

Sobre la madera de caoba de su barra han reposado muchos codos bien vestidos. Los baristas, extremadamente profesionales, sirven bebidas bien mezcladas y no cócteles trucados. El pequeño y clásico bar, frecuentado por un público exigente que opta por la elegancia sofisticada de antaño, es un punto de referencia en la vida nocturna de El Born. Un lugar idóneo para iniciar la velada con una copa acompañada de música jazz.

BOADAS

Carrer dels Tallers, 1
Ciutat Vella / El Raval
Tel.: +34 93 318 95 92

Mon–Sat noon to 2 am

Metro L1, L3, L6, L7 Catalunya

Prices: $$

Barcelona's oldest cocktail bar hides in an inconspicuous side street off Les Rambles. Opened in 1933 by Miguel Boadas who had once tended bar in the legendary Floridita in Havana, its art deco interior has remained unchanged. As you enter through the wooden door, you might think you've traveled back in time to the Golden Age of Cocktails. There is no menu, but the bartenders mix what are probably the best daiquiris and mojitos in town.

Die älteste Cocktailbar Barcelonas versteckt sich in einer unscheinbaren Querstraße der Rambles. Miguel Boadas, zuvor Barmann in der legendären Floridita Bar in Havanna, eröffnete sie 1933. Nichts wurde seither an dem Art déco-Interieur verändert. Wer durch die Holztür tritt, glaubt sich in das Goldene Cocktail-Zeitalter zurückversetzt. Es gibt keine Karte, aber die Barkeeper mixen die vielleicht besten Daiquiris und Mojitos der Stadt.

Le plus ancien bar à cocktails de Barcelone se niche dans une rue ne payant pas de mine adjacente aux Rambles. Miguel Boadas, barman du légendaire Floridita Bar de la Havane, l'a inauguré en 1933. Rien n'a changé depuis dans l'intérieur Art déco. Lorsqu'on franchit la porte, on se trouve transporté dans l'âge d'or du cocktail. Il n'y a pas de carte, mais le barman mixe certainement les meilleurs daiquiris et mojitos de la ville.

El cóctel bar más antiguo de Barcelona se esconde en una discreta calle secundaria en la esquina de las Ramblas. Miguel Boadas, antes camarero en el legendario Floridita Bar en La Habana, lo abrió en 1933. Desde entonces, no se ha cambiado nada en el interior art déco. La edad dorada de los cócteles espera al cruzar la sólida puerta. No hay carta, pero los bármanes mezclan los que probablemente sean los mejores daiquiris y mojitos de la ciudad.

CDLC
CARPE DIEM LOUNGE CLUB

Passeig Marítim de la Barceloneta, 32
Ciutat Vella / La Barceloneta
Tel.: +34 93 224 04 70
www.cdlcbarcelona.com

Daily noon to 3 am

Metro L4 Ciutadella / Vila Olímpica
Bus N8 Passeig Marítim / Trelawny
Bus 59 Ramón Trias Fargas / Passeig Marítim

Prices: $$$

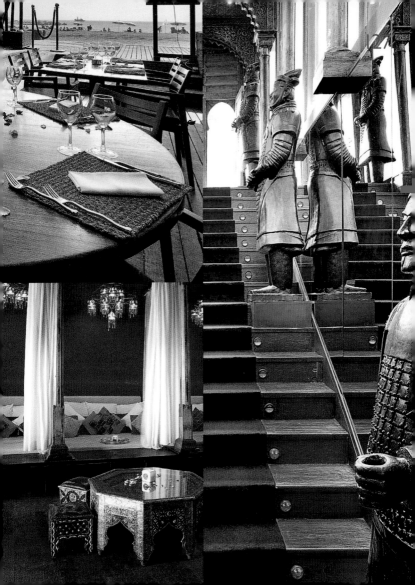

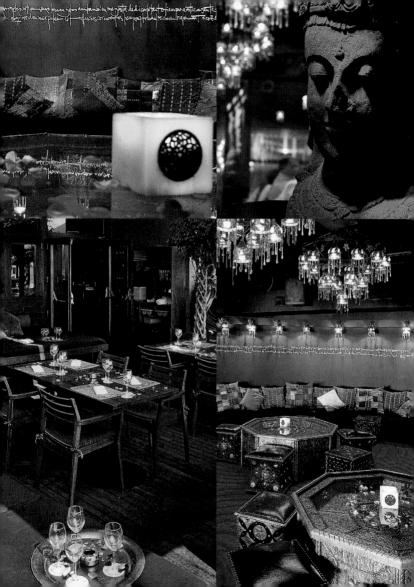

"See and be seen" is the motto of the exclusive Carpe Diem Lounge Club, located right on the beach and a popular hangout for the Barça soccer elite. It is modeled after Supperclub in Amsterdam. The in-crowd lounges on giant daybeds with silk pillows while attractive waiters serve cocktails. If you need a break from the pulsating house beats on the dance floor, walk out onto the wooden deck and enjoy a quiet moment under the stars.

„Sehen und gesehen werden" lautet das Motto des exklusiven Carpe Diem Lounge Clubs direkt am Strand, den auch die Barça-Stars gerne frequentieren. Vorbild war der Supperclub in Amsterdam. Wie dort kann man sich auf riesigen Sofas in Seidenkissen schmiegen, während attraktive Kellner Cocktails servieren. Braucht man eine Verschnaufpause von den harten House-Beats auf dem Dancefloor, geht man auf die Holzterrasse, um unter dem Sternenhimmel zu träumen.

« Voir et être vu » : c'est le slogan du Carpe Diem Lounge Club situé sur la plage et qui est fréquenté par les stars du Barça. Le modèle est le Supperclub d'Amsterdam et comme là bas, on peut se lover dans les énormes sofas, pendant que les attirants serveurs servent les cocktails. Si vous devez reprendre votre souffle après avoir dansé sur des rythmes house, vous pouvez vous rendre sur la terrasse en bois et rêver sous le ciel étoilé.

"Ver y ser visto" es el lema del exclusivo Carpe Diem Lounge Club junto a la playa, también frecuentado a menudo por las estrellas del Barça. Inspirado en el Supperclub de Ámsterdam, también aquí es posible acurrucarse en los cojines de seda de los enormes sofás, mientras los atractivos camareros sirven cócteles. Si se necesita un descanso de los ritmos house de la pista, nada como salir a la terraza de madera y soñar bajo las estrellas.

CLUBS,
LOUNGES
+BARS

DRY MARTINI
BARCELONA

Carrer d'Aribau, 162-166
Eixample
Tel.: +34 93 217 50 72
www.drymartinibcn.com

Mon–Fri 1 pm to 2.30 am
Sat–Sun 6.30 pm to 3 am

Metro L6, L7 Provença

Prices: $$$

Javier de las Muelas is the uncrowned king of Barcelona's cocktail bar scene, and his Dry Martini, located on a corner in Eixample, is a bastion of elegant bar culture. Everything is exactly as it should be and is reminiscent of the Hemingway Bar at the Ritz in Paris, from its wood-paneled walls to the barkeepers' uniforms with white jacket and red tie. It goes without saying that the iconic martini is served stirred and not shaken.

Javier de las Muelas ist der ungekrönte König von Barcelonas Cocktail-Bar-Szene und sein Dry Martini an einer Ecke in Eixample eine Bastion eleganter Barkultur. Alles ist so, wie es sein sollte, und erinnert an die Hemingway-Bar im Pariser Ritz: von den holzvertäfelten Wänden bis zur Uniform der Barkeeper – weißes Jacket mit roter Krawatte. Die Ikone der Cocktail-Kultur, den Martini, gibt es selbstverständlich gerührt und nicht geschüttelt.

Javier de las Muelas est le roi de la scène des cocktail-bars de Barcelone et son Dry Martini, dans un coin d'Eixample, forme un bastion de l'élégance de la « culture bar ». Des boiseries sur les murs à l'uniforme du barman, tout est parfait. Le décor rappelle l'Hemingway-Bar du Ritz à Paris. L'icône de la culture cocktail, le Martini, est bien sûr servi mélangé à la cuillère, pas au shaker.

Javier de las Muelas es el rey sin corona de la escena de los bares de cócteles de Barcelona y su Dry Martini, en una esquina del Eixample, un bastión de la más elegante cultura de bar. Todo es como debería ser y recuerda al Hemingway-Bar en el Ritz parisiense: desde las paredes revestidas de madera hasta el uniforme del camarero, chaqueta blanca y corbata roja. El icono de la cultura de los cócteles, el Martini, se sirve revuelto, no agitado.

MAP N° 40

CLUBS,
LOUNGES
+BARS

ELEPHANT CLUB

Passeig dels Til·lers, 1
Les Corts
Tel.: +34 93 334 02 58
www.elephantbcn.com

Thu 11.30 pm to 4 am
Fri–Sat 11.30 pm to 5 am

Metro L3 Palau Reial

Prices: $$$

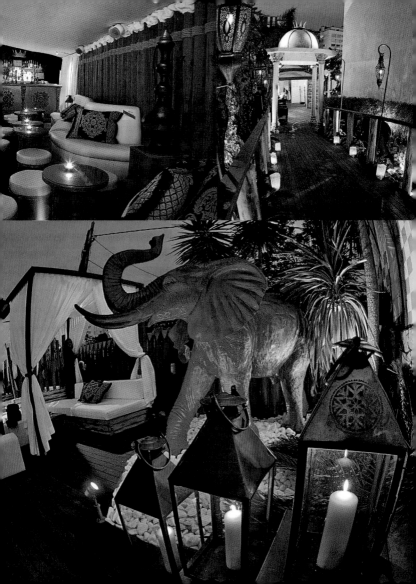

The 15-minute taxi ride from the center of Barcelona is worth it just to see the opulent colonial décor. Located in a magnificent villa in Les Corts, the club is named after the bronze elephant statues decorating the garden. The main attraction is the dance floor on the terrace surrounded by exotic scenery—a wild mixture of Arab, Thai, and Indian influences. As for the dress code, that little black dress and heels will help you get in.

Die 15-minütige Taxifahrt aus dem Zentrum lohnt sich schon wegen des opulenten Kolonial-Dekors. Im Garten des Clubs, der in einer herrschaftlichen Villa in Les Corts residiert, grüßen bronzene Elefantenstatuen. Attraktion ist die Tanzfläche auf der Terrasse inmitten einer exotischen Szenerie, einer wilden Mischung von arabischen, thailändischen und indischen Einflüssen. Der Dresscode? Das kleine Schwarze und High-Heels erleichtern den Auftritt beim Türsteher.

Les 15 minutes en taxi du centre valent le coup, ne serait-ce que pour la décoration coloniale. Dans le jardin de cette villa située dans Les Corts, on trouve des statues d'éléphants en bronze. L'attraction reste la piste de danse sur la terrasse, en plein milieu d'un décor exotique, combinaison d'influences arabes, thaïlandaises et indiennes. Le dresscode ? Une petite robe noire et des talons hauts peuvent vous aider devant le videur à l'entrée.

El viaje de 15 minutos en taxi desde el centro vale la pena solo por la opulenta decoración colonial. En el jardín, ubicado en una villa señorial en Les Corts, elefantes de bronce saludan a los visitantes. La pista de baile en la terraza, en medio de un exótico escenario con una salvaje mezcla de influencias árabes, tailandesas e indias, es toda una atracción. ¿La indumentaria? El vestidito negro y los tacones facilitan la entrada.

ANGELS & KINGS

Carrer de Pere IV, 272-286
6th floor of ME Hotel Barcelona
Sant Martí
Tel.: +34 93 367 20 50
www.angelsandkings.com

Tue–Wed 10 pm to 1 am
Thu 10 pm to 3 am
Fri–Sat 10 pm to 5 am

Metro L1 Glòries
L4 Poblenou

Prices: $$$

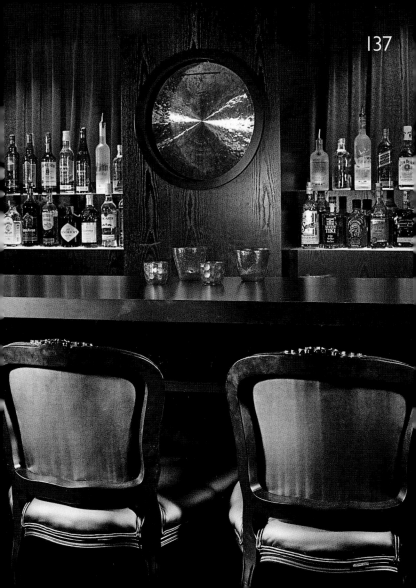

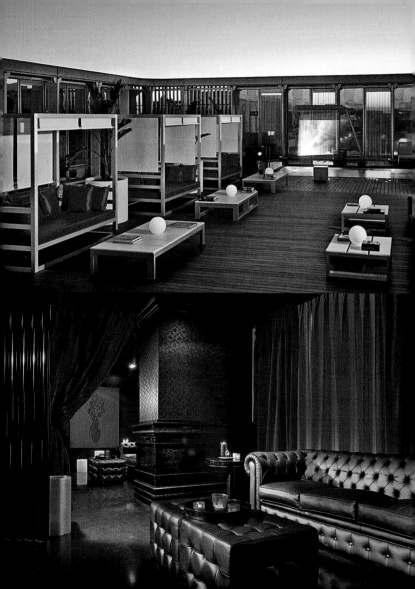

Rock star chic meets baroque-urban glamour. Angels & Kings, located on the roof of hotel ME, is rocker Pete Wentz's third club (after New York and Chicago). Initially, Wentz only set out to find a place where he could hang out with his friends. Black walls, candelabras, and graffiti create the right mood and set the stage for impromptu performances. The club's highlight is a roof terrace with a pool—and a fantastic view of Barcelona at night.

Rockstar-Chic trifft barock-urbanen Glamour. Das Angels & Kings auf dem Dach des ME Hotels ist nach New York und Chicago der dritte Club von Rockstar Pete Wentz, der zunächst nur auf der Suche nach einem Treffpunkt für sich und seine Freunde war. Schwarze Wände, Lüster und Graffiti sorgen für den passenden Vibe, eine Bühne für spontane Gesangs-auftritte. Das Highlight ist die Dachterrasse mit Pool und einem Traumblick über die nächtliche Stadt.

Quand le rockstar chic rencontre le glamour baroque urbain. Angels & Kings sur le toit du hotel ME est, après New-York et Chicago, le troisième club de la rockstar Pete Wentz, qui était à la recherche d'un nouveau point de rencontre avec ses amis. Murs noirs, lustres et graffitis vont de paire avec la « vibe » ambiante et une scène pour pousser une chansonnette. Coup de cœur : terrasse sur le toit avec piscine et vue de rêve sur la ville.

Elegancia rockera y glamour barroco urbano. El Angels & Kings en la azotea del hotel ME es, tras Nueva York y Chicago, el tercer club de la estrella de Rock Pete Wentz. En principio solo buscaba un lugar de encuentro para él y sus amigos. Paredes negras, arañas y grafitis crean la atmósfera perfecta, mientras el escenario per-mite ponerse a cantar. La guinda es la terraza con piscina y sus espectaculares vistas sobre la noche de la ciudad.

HIGHLIGHTS

COOL
BARCELONA

PLAYAS AND PROMENADE

Playa La Barceloneta:
Metro L4 Barceloneta
Playa Icaria and Port Olímpic:
Metro L4 Ciutadella / Vila Olímpica

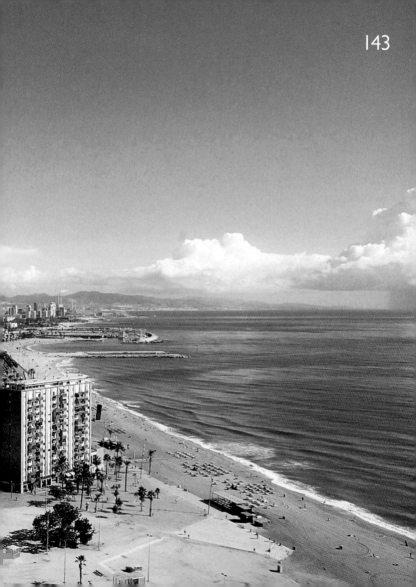

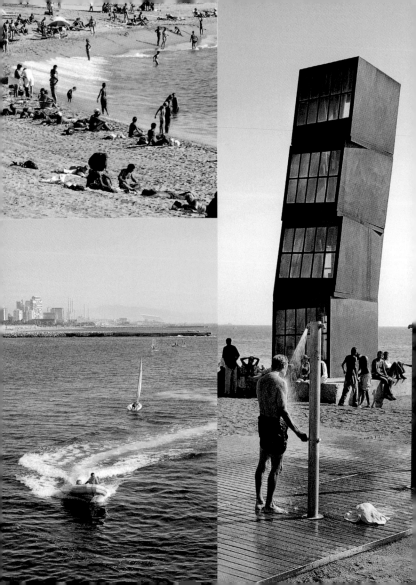

Surfing, kiteboarding, ocean swimming—all of that in a city of millions. Barcelona's beaches make even residents feel like they're on vacation. Who cares that except for Platja de la Barceloneta they were created for the 1992 Olympic Games. In total, there are five beaches, covering 2.8 miles of coastline. If it's too cool to sunbathe or swim, stroll down Passeig Marítim to Port Olímpic and marvel at Frank O. Gehry's giant golden fish sculpture.

Surfen, kiten, im offenen Meer schwimmen – und das in einer Millionenstadt. Barcelonas Strände verbreiten Urlaubslaune. Dass sie bis auf die Platja de la Barceloneta zu den olympischen Spielen künstlich aufgeschüttet wurden, tut dem Spaß keinen Abbruch. Genau genommen sind es fünf Strände auf 4,5 km Länge. Sollte es zum Sonnen oder Schwimmen zu kühl sein, schlendert man auf dem Passeig Marítim zum Port Olímpic und bestaunt Frank O. Gehrys goldenen Fisch.

Surf, kite, baignade et ce dans une grande métropole. Les plages de Barcelone respirent bon les vacances. Exceptée la Platja de la Barceloneta, toutes les plages ont été artificiellement ajoutées pour les Jeux Olympiques. Mais le plaisir reste entier. Cinq plages s'étendent sur 4,5 km. Si le fond de l'air ou le fond de l'eau semble trop frais, vous pouvez vous baladez du Passeig Marítim au Port Olímpic et admirer le poisson doré de Frank O. Gehry.

Hacer surf, kite, o nadar –y todo en una ciudad de millones de habitantes. Las playas de Barcelona invitan a vivir el verano. Que fueran creadas artificialmente para los Juegos Olímpicos hasta la Platja de la Barceloneta no resta un ápice de diversión. Son cinco playas con 4,5 km de longitud. Cuando hace demasiado frío para tomar el sol o nadar, se puede pasear por el Passeig Marítim hacia el Port Olímpic y admirar el pez dorado de Frank O. Gehry.

 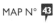

LES RAMBLES

Ciutat Vella / El Barri Gòtic

Metro L1, L3, L6, L7 Catalunya
L3 Liceu

Just ¾ of a mile long, Les Rambles is Barcelona's most famous street. It starts at Plaça Catalunya and ends at the harbor where Columbus stands proud on a tall column and points out to the sea. There are crowds of people at all hours of the day and night, it's loud, and yet, it's a must-see destination. Don't miss the street artists and the flower stalls under the plane trees. Some of the traditional newspaper kiosks are open all night.

Gerade mal 1 200 m lang sind die Rambles, Barcelonas berühmteste Straße, die sich von der Plaça Catalunya bis zum Hafen zieht, wo Kolumbus auf seiner hohen Säule Richtung Meer weist. Zu jeder Tageszeit herrscht Gedränge, ist es laut und doch muss man hin. Zu den Straßenkünstlern mit ihren schrägen Darbietungen, zu den Blumenständen unter den Platanen. Gut zu wissen: Einige der traditionellen Zeitungskioske haben die ganze Nacht über offen.

La plus célèbre allée de Barcelone, Les Rambles, s'étendent sur 1 200 m entre la Plaça Catalunya et le port, d'où Christophe Colomb du haut de sa colonne montre vers la mer. La foule est présente tout au long de la journée, le bruit aussi. Mais il faut y flâner, voir les artistes de rue et leurs numéros insolites, les boutiques de fleurs sous les platanes. Bon à savoir : certains kiosques à journaux sont ouverts toute la nuit.

Les Rambles, la calle más famosa de Barcelona, tiene apenas 1 200 m de largo y se extiende desde la Plaça Catalunya hasta el puerto, donde Colón señala al mar desde su alta columna. Siempre hay gente y ruido, pero la visita es obligatoria; para ver a los artistas callejeros con sus curiosas representaciones y las tiendas de flores bajo los plátanos. A tener en cuenta: algunos de los kioscos de prensa tradicionales están abiertos toda la noche.

 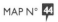

PORTAL DEL ÀNGEL

Avinguda del Portal de l'Àngel
Ciutat Vella / El Barri Gòtic

Metro L1, L3, L6, L7
Catalunya
L4 Urquinaona

Portal del Àngel is the place to go if you're looking for trendy but affordable fashion. Major Spanish chains like Zara, Massimo Dutti, and Bershka have stores on this pleasant pedestrian shopping street that runs from Plaça Catalunya through the heart of the Barri Gòtic. Be sure to check out the narrow side streets where whimsical stores, often tiny, sell traditional Spanish goods such as hand-drawn candles or enameled milk churns.

Auf der Suche nach erschwinglicher, trendiger Mode wird man auf der Portal del Àngel fündig. Die großen spanischen Ketten Zara, Massimo Dutti und Bershka haben ihre Läden auf der angenehmen Einkaufsstraße, die von der Plaça Catalunya mitten durchs Barri Gòtic führt. Es lohnen sich Abstecher in die dunklen Seitengässchen, wo in teils winzigen, skurrilen Läden alte spanische Produkte wie handgezogene Kerzen oder Milchkannen aus Emaille verkauft werden.

À la recherche des dernières tendances et de la mode à bon prix ? Les marques espagnoles comme Zara, Massimo Dutti et Bershka ont leurs boutiques dans cette rue commerçante, qui va de la Plaça Catalunya et traverse le quartier Barri Gòtic. Il est intéressant de s'engouffrer dans les ruelles à la découverte de petites boutiques hors du temps, vendant des produits artisanaux tels que des bougies faites à la main ou des bidons à lait en émail.

La busca de moda asequible y a la última tiene su premio en el Portal del Àngel. Las mayores cadenas españolas Zara, Massimo Dutti y Bershka tienen sus tiendas en la agradable calle comercial que atraviesa el Barri Gòtic desde la Plaça Catalunya. Vale la pena perderse por los oscuros callejones, donde en minúsculas y extravagantes tiendas se venden productos españoles antiguos, como velas hechas a mano o jarras de leche esmaltadas.

HIGHLIGHTS

LA BOQUERIA

St JOSEP Rambles, 91
Ciutat Vella / El Raval
Tel.: +34 93 412 13 15
www.boqueria.info

Mon–Sat 8 am to 8.30 pm

Metro L1, L6, L7 Catalunya
L3 Liceu

With its wrought-iron Modernista façade, La Boqueria is considered the most beautiful market in all of Spain. Located right on Les Rambles, it is a paradise for food lovers. Fruit is neatly arranged in piles, slabs of jamón ibérico hang cheek by jowl, manchego of varying degrees of ripeness is stacked high. If you get hungry—all but inevitable—check out Pinotxo. At their tiny 45 sq. ft. stand, they prepare tasty Catalan delicacies.

Er gilt als der schönste Markt Spaniens, und tatsächlich offenbart sich unter der schmiedeeisernen Jugendstilmarkthalle an den Rambles ein Schlaraffenland. Früchte türmen sich zum Augenschmaus, die berühmten Jamón Ibérico hängen dicht an dicht, Manchego stapelt sich in allen Reifegraden. Den Appetit, der sich schnell einstellen wird, kann man gleich bei Pinotxo stillen. Auf 4 m² werden an dem Mini-Stand katalanische Köstlichkeiten gezaubert.

Considéré comme le plus beau marché d'Espagne ce marché couvert, style Art nouveau, sur les Rambles, est un vrai pays de cocagne. Les fruits s'amoncèlent pour le bonheur des yeux, les fameux Jamón Ibérico sont pendus les uns à coté des autres, le Manchego est empilé selon le degré d'affinage. L'appétit qui se fait sentir peut vite être satisfait chez Pinotxo. De nombreuses spécialités catalanes sont préparées sur le stand de 4 m².

Está considerado el mercado más bonito de España y, bajo la nave de hierro forjado en estilo modernista en las Ramblas, se presenta efectivamente un país de Jauja. Los montones de fruta son un regalo para la vista, los famosos jamones ibéricos cuelgan muy juntos, el manchego se apila en todos los grados de maduración. El apetito no tarda en despertar y puede saciarse en el Pinotxo. En un pequeño stand de 4 m² se ofrecen delicias catalanas.

MACBA
MUSEU DEL ART CONTEMPORANI DE BARCELONA

Plaça dels Àngels, 1
Ciutat Vella / El Raval
Tel.: +34 93 412 08 10
www.macba.cat
Mon, Wed–Fri 11 am to 7.30 pm
Sat 10 am to 8 pm
Sundays and holidays 10 am to 3 pm

Metro L1, L3, L6, L7 Catalunya
L2 Universitat

Like a diamond solitaire, the gleaming white building by architect Richard Meier is located in El Raval, which until recently was considered a troubled neighborhood. MACBA's collection of contemporary art includes famous names like Antoni Tàpies, Francesc Torres, and Mario Merz. The square in front of the museum has become a mecca for skateboarders. Although technically forbidden, their tricks are a lot of fun to watch.

Wie ein Solitär liegt der strahlend weiße Bau des Architekten Richard Meier im Stadtteil El Raval, der bis vor wenigen Jahren als Problemviertel galt. Die Sammlung zeitgenössischer Kunst enthält große Namen wie Antoni Tàpies, Francesc Torres und Mario Merz. Den Platz vor dem Museum hat die Skater-Szene okkupiert. Es ist ein Riesenspaß, den Skatern bei ihren waghalsigen — und eigentlich auf dem Platz verbotenen — Tricks auf den Skateboards zuzuschauen.

Tel un solitaire, cet édifice blanc immaculé de l'architecte Richard Meier est planté dans le décor d'El Raval, quartier réputé difficile il y a quelques années encore. Dans la collection d'art contemporain, des noms tels qu'Antoni Tàpies, Francesc Torres et Mario Merz. Les skateurs occupent la place devant le musée. C'est un réel plaisir de les voir virevolter et tenter leurs numéros en toute illégalité.

El resplandeciente edificio del arquitecto Richard Meier se alza como un solitario en el barrio El Raval, considerado problemático hasta hace pocos años. La colección de arte contemporáneo contiene grandes nombres como Antoni Tàpies, Francesc Torres y Mario Merz. La plaza frente al museo ha sido ocupada por la escena skater. Es muy divertido observar a los patinadores realizando sus atrevidos trucos, en realidad prohibidos en la plaza.

 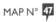

TRANSBORDADOR AERI DEL PORT

Moll de Barcelona (Torre Jaume I) and
Passeig de Joan de Borbó (Torre de Sant Sebastià)
Ciutat Vella / La Barceloneta
Tel.: +34 93 225 27 18
www.telefericodebarcelona.com

1st Mar–19th Oct 11 am to 7 pm
20th Oct–28th Feb 11 am to 5.30 pm
closed 25th Dec

Metro L3 Drassanes or L4 Barceloneta

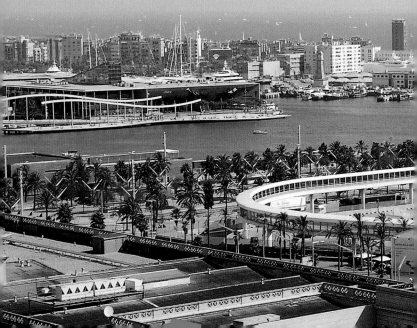

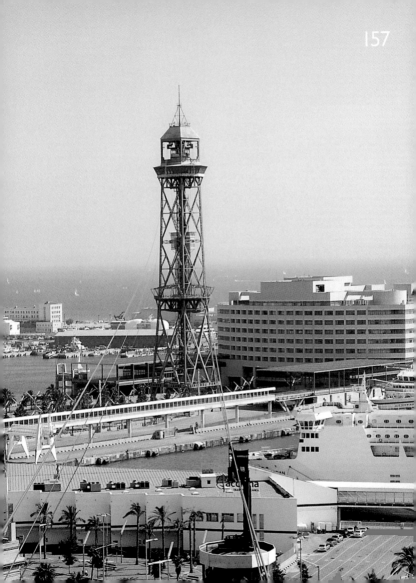

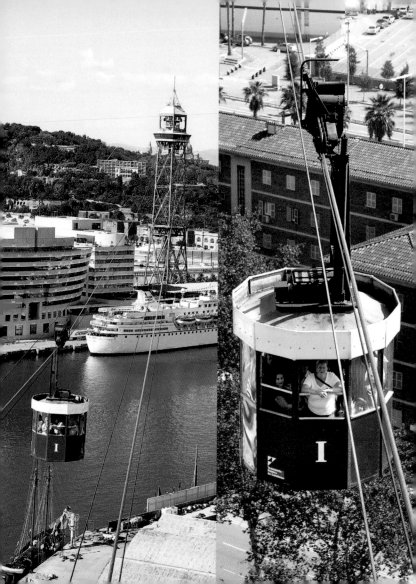

Built for the 1929 International Exposition, the aerial tramway to Montjuïc Hill isn't for visitors who are afraid of heights. Everyone else is rewarded with breathtaking views as the gondola glides over La Barceloneta, cruise ships anchored in the harbor, and the World Trade Center. Attractions at the top of Montjuïc include Fundació Joan Miró (well worth a visit) and Mies van der Rohe's pavilion built for the International Exposition.

Höhenangst sollte man keine haben, wenn man sich für die Fahrt mit der zur Weltausstellung 1929 erbauten Hängeseilbahn auf den Hausberg Montjuïc entschließt. Mutige werden belohnt mit einem atemberaubenden Ausblick. Man schwebt in der Gondel über La Barceloneta, über Kreuzfahrtschiffe, die im Hafen liegen, und das World Trade Center hinweg. Oben auf dem Montjuïc warten die sehenswerte Fundació Joan Miró und Mies van der Rohes Weltausstellungspavillon.

Mal de l'air s'abstenir, si vous décidez de prendre le téléphérique construit pour l'Exposition Universelle de 1929 pour vous rendre sur la colline de Montjuïc. Les plus courageux se verront récompenser par une vue exceptionelle. Vous planerez au-dessus de La Barceloneta et des navires de croisière mouillant dans le port et au-dessus du World Trade Center. Depuis Montjuïc, vous pourrez admirer la Fundació Joan Miró et le pavillon Mies van der Rohe.

Si se decide hacer el viaje con el teleférico de Montjuïc, construido en 1929 para la exposición internacional, es mejor no tener vértigo. Los atrevidos son recompensados con unas vistas que quitan el aliento. La cabina flota sobre La Barceloneta, sobre transatlánticos en el puerto y sobre el World Trade Center. Arriba en el Montjuïc esperan la Fundació Joan Miró y el pabellón Mies van der Rohe de la exposición internacional.

CASA BATLLÓ

Passeig de Gràcia, 43 // Eixample
Tel.: +34 93 216 03 06
www.casabatllo.es

Daily 9 am to 8 pm (last admissions)

Metro L2, L3, L4 Passeig de Gràcia

What was intended to be just a restoration of a façade on Passeig de Gràcia became after its completion in 1904 one of the most poetic masterpieces of Modernisme. Gaudí's inspiration was the legend of Saint George, the dragon slayer. The roof resembles the back of a dragon covered with shimmering blue scales. All shapes flow freely and are rounded organically. The façade with its floral designs is a testament to Gaudí's love of ornamentation.

Was lediglich als Restaurierung einer Fassade am Passeig de Gràcia geplant war, wurde 1904 zu einem der poetischsten Baukunstwerke des Modernisme. Gaudí lies sich von der Legende des Heiligen Georgs, des Drachentöters, inspirieren. Das Dach wurde zum geschmeidigen Drachenrücken mit blau schimmernden Schuppen. Alle Formen fließen, sind organisch gerundet. Die Lehmfassade mit ihren floralen Motiven zeugt von Gaudís überschäumender Lust am Ornament.

Ce qui était prévu comme un ravalement de façade sur le Passeig de Gràcia s'est transformé en l'une des plus belles œuvres d'art de l'histoire du modernisme. Gaudí s'est inspiré de la légende de Saint-Georges terrassant le dragon. Le toit rappelle le dos souple du dragon aux brillantes écailles bleues. Les formes fluides sont toutes arrondies. La façade de glaise avec ses motifs floraux prouve l'amour exubérant que Gaudí portait aux ornements.

Lo que en principio debía ser la restauración de una fachada en el Passeig de Gràcia en 1904, terminó siendo una de las obras más poéticas del modernismo. Gaudí se inspiró en la leyenda de San Jorge, el mata dragones. El techo se convirtió en la suave espalda del dragón con sus escamas azules. Las formas fluyen, están redondeadas orgánicamente. La fachada de barro con motivos florales demuestra la desbordante pasión de Gaudí por los ornamentos.

 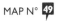

SAGRADA FAMÍLIA

Carrer de Mallorca, 401
Eixample
Tel.: +34 93 207 30 31
www.sagradafamilia.cat

Oct–Mar daily 9 am to 6 pm
Apr–Sep daily 9 am to 8 pm
Holidays 9 am to 2 pm

Metro L2, L5 Sagrada Família

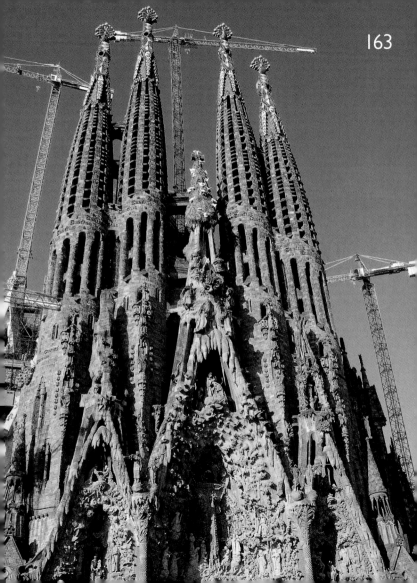

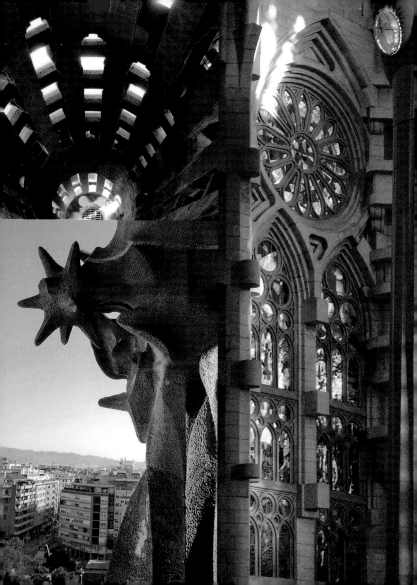

It is possibly Barcelona's longest construction project and certainly its most famous and most visited: Gaudí's sumptuously decorated church of expiation with its neo-Gothic towers is Barcelona's best known landmark. Construction began in 1882, and the anticipated completion date is 2026, which coincides with the centennial of Gaudí's death. The church was consecrated by Pope Benedict XVI on November 7, 2010, a milestone in its construction history.

Vielleicht ist sie die älteste Baustelle Barcelonas, und ganz gewiss die berühmteste und die meistbesuchte: Gaudís prunkvoll verzierte Sühnekirche und ihre neogotischen Türme sind Barcelonas bekanntestes Wahrzeichen. 1882 wurde der Grundstein gelegt, die Vollendung ist für das Jahr 2026 geplant, zum 100. Todestag des genialen Baumeisters. Ein Meilenstein in der Baugeschichte war, als Papst Benedikt XVI. am 7. November 2010 die Kirche weihte.

Certainement le plus ancien chantier de Barcelone et sans aucun doute le plus connu et visité aussi : le temple expiatoire fastueux de Gaudí, avec ses clochers néo-gothiques, est devenu l'emblème de la ville. La première pierre a été posée en 1882, fin des travaux prévue pour 2026, le jour du centième anniversaire de la mort du génial architecte. À marquer d'une pierre blanche, le 7 novembre 2010, jour où le Pape Benoît XVI a béni l'église.

Puede que sea la obra más antigua de Barcelona y, sin duda, la más famosa y visitada: el ornamentado templo expiatorio de Gaudí y sus torres neogóticas son el símbolo más conocido de Barcelona. En 1882 se puso la primera piedra, su culminación está prevista para 2026, en el 100 aniversario de la muerte del genial arquitecto. Un logro de la historia de la construcción fue su bendición el 7 de noviembre de 2010 por el Papa Benedicto XVI.

 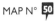

HIGHLIGHTS

PARK GÜELL

Carrer d'Olot, 5 // Gràcia
Tel.: +34 93 413 24 00
www.parkguell.es

Nov–Feb 10 am to 6 pm
Mar and Oct 10 am to 7 pm
Apr and Sep 10 am to 8 pm
May–Aug 10 am to 9 pm
Open daily incl. holidays

Metro L3 Lesseps
Bus 24 Carretera del Carmel / Parc Güell
Bus 129 Esteve Terradas / Josep Jover

Gaudí's client, Count Eusebi Güell, wanted an English garden city. However, the enchanting world awaiting visitors who make the steep climb to Park Güell in the Gràcia district looks nothing like that. What Gaudí created here is a fantastical landscape full of magic, symbolism, and whimsy. The park is a fairytale land exploding in a riot of colors, mainly because Gaudí made his mosaics of broken ceramic tiles, a technique called "trencadís."

Eine Gartenstadt nach englischem Vorbild wünschte sich der Auftraggeber. Das hat mit der Zauberwelt, die sich Besuchern eröffnet, die den steilen Anstieg in Gràcia zum Park Güell bewältigt haben, nichts gemein. Eine Phantasie-landschaft voller Magie, symbolischer Anspielungen und Skurrilitäten hat Gaudí hier geschaffen. Seine bevorzugte Technik, Mosaike aus Bruchkeramik zu gestalten, macht den Park zu einer kunterbunten Märchenszenerie.

Le maître d'ouvrage voulait une cité-jardin à l'anglaise. Mais le monde enchanté qui s'offre aux visiteurs qui ont bravé la montée vers le Park Güell, dépasse toute espérance. Un monde de fantaisie, créé par Gaudí, rempli de magie, de sous-entendus symboliques et de bizarreries en tous genres. Sa technique favorite, les mosaïques en céramique, transforme le parc en un conte de fée haut en couleur.

El cliente deseaba una ciudad jardín que asemejara al modelo inglés. El mundo mágico que se abre a los visitantes que han superado la subida en Gràcia hasta el Park Güell no tiene nada que ver con eso. Gaudí ha creado aquí un paisaje de fantasía lleno de magia, referencias simbólicas y toques extravagantes. Su técnica favorita de crear mosaicos con cerámica convierte el parque en un colorido escenario sacado de un cuento.

TIBIDABO

Plaça del Tibidabo
Sarrià-Sant Gervasi
Tel.: +34 93 417 58 68
www.tibidabo.cat

Opening days and hours vary by month.
Please check website.

Metro L7 to Av. Tibidabo
then Tramvia Blau (Blue Tram) or Bus 196
then Tibidabo Funicular

Bus "Tibibus T2A" from Plaça de Catalunya

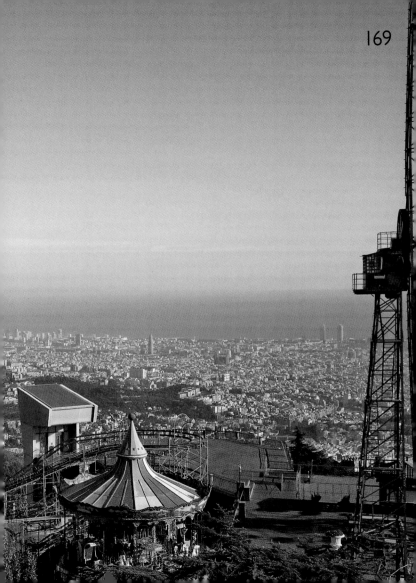

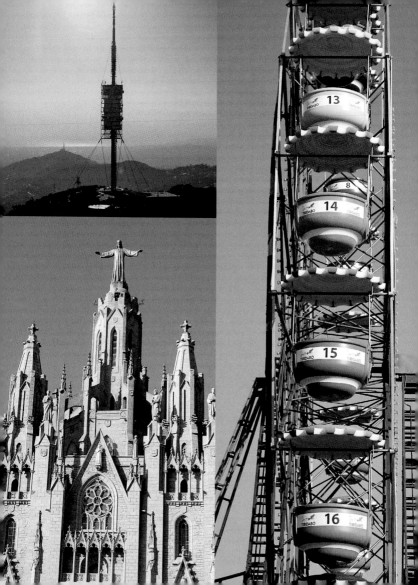

The ride to the top of 1,680 ft. Mount Tibidabo is thrilling in itself. Take the Tramvia Blau, the blue streetcar line put into service in 1901, and then the "Funicular del Tibidabo" for the last ¾ of a mile. At the top, you'll find breathtaking views of the city—on a clear day, you can see as far as Majorca—and a nostalgic amusement park with a Ferris wheel and carousels that date back to the early 1900s when the park was built.

Schon die Anfahrt auf den 512 m hohen Hausberg ist ein pures Vergnügen. Man nimmt die blaue Straßenbahn, die 1901 eingeweiht wurde, und die letzten Höhenmeter werden mit der Standseilbahn „Funicular del Tibidabo" bewältigt. Oben wartet eine grandiose Aussicht über die Stadt, an klaren Tagen bis Mallorca, und ein nostalgischer Vergnügungspark mit einem Riesenrad und Karussells, die noch aus der Gründungszeit des Parks zur Jahrhundertwende stammen.

Le trajet jusqu'à la colline de 512 m est un vrai bonheur. Il faut pour cela monter dans le tramway bleu, inauguré en 1901, et faire les derniers mètres au « Funicular del Tibidabo ». De là haut, vous aurez une vue imprenable sur la ville, sur Majorque les jours dégagés et vous trouverez un parc d'attraction réveillant la nostalgie avec une grande roue et des manèges datant de l'époque de l'ouverture du parc au changement de siècle.

La subida al conocido monte de 512 m es un placer en sí misma. Se llega con el "Tramvia Blau", el tranvía azul, inaugurado en 1901, y los últimos metros se suben con el Funicular del Tibidabo. Arriba espera una grandiosa vista sobre la ciudad, en días claros hasta Mallorca, y sobre un nostálgico parque de atracciones con una enorme noria y un tiovivo, supervivientes desde la creación del parque en el cambio de siglo.

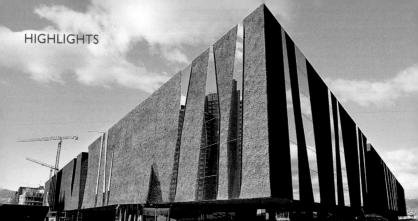

FÒRUM

Passeig de García Fària // Sant Martí
www.barcelona2004.org

Events from Jun 11th to Oct 31st

Metro L4 El Maresme-Fòrum

To experience avant-garde architecture, visit the northeastern part of the city where the event center built by Herzog & de Meuron forms the impressive terminus to Avinguda Diagonal and a gigantic photovoltaic pergola dwarfs anybody standing at its base. With its sloped surfaces, the expansive site is a mecca for skateboarders. The seawater pool, built for the recreation area of the Parc del Fòrum, is perfect for a swim.

Avantgarde-Architektur lässt sich am nordöstlichen Stadtrand erleben, wo das von Herzog & de Meuron gebaute Veranstaltungszentrum der Avinguda Diagonal einen starken Abschluss verschafft und ein gewaltiges Photovoltaik-Monument Menschen zu Winzlingen schrumpfen lässt. Die schiefen Ebenen machen das weitläufige Gelände zu einem Eldorado für Skater. Das Meerwasserbecken, das für den Freizeitbereich des Parc del Fòrum angelegt wurde, lädt zum Schwimmen ein.

Vous pouvez admirer un exemple d'architecture avant-gardiste au nord-est de la ville : l'imposant palais des congrès construit par Herzog & de Meuron sur l'Avinguda Diagonal, un réel monument photovoltaïque au pied duquel les visiteurs semblent fourmis. Les niveaux obliques font de ce site un Eldorado des skateurs. Le bassin d'eau de mer, situé dans le Parc del Fòrum invite à la baignade.

La arquitectura de vanguardia se puede contemplar en el extremo noreste de la ciudad, donde el centro Herzog & de Meuron otorga a la Avinguda Diagonal un poderoso final y un enorme monumento fotovoltaico hace que las personas parezcan minúsculas. Las explanadas onduladas del amplio terreno son un Eldorado para los patinadores. La piscina de agua de mar, construida para la zona de recreo del Parc del Fòrum, invita a darse un baño.

COOL
DISTRICTS

CIUTAT VELLA
Ciutat Vella—the old town—comprises four administrative neighborhoods:
La Barceloneta, El Barri Gòtic, El Raval and Sant Pere, Santa Caterina i la Ribera which
are better known as El Born. Geographically, Ciutat Vella corresponds to the historic city center
of Barcelona and, as a consequence, most of the historic sights are located in this district.

EIXAMPLE
Planned in the 19th century, this elegant district is an open-air museum to the
Modernisme Català with Gaudí's Casa Batlló, Casa Milà, and Sagrada Família.

EL BARRI GÒTIC
With its narrow alleys and sunny squares, the Gothic Quarter is one of
the best-preserved medieval places in Europe and the heart of Barcelona.

EL BORN
Trendy shops and stylish restaurants stand cheek by jowl in Barcelona's
hippest district. Art nouveau façades and squares are reminiscent of Paris.

EL RAVAL
A troubled neighborhood until recently, El Raval was radically transformed by
Richard Meier's MACBA building. Trendy bars and stores were not far behind.

GRÀCIA
"Gràcia non ès Barcelona." Gràcia isn't Barcelona. Over the years, it has
preserved a village feel and is a refuge for bohemians and alternative lifestyles.

LA BARCELONETA
This now trendy former beachfront fishing district boasts stores and cool
restaurants converted from old warehouses. The W Hotel is the latest attraction.

SARRIÀ-SANT GERVASI
The elegant district in the hills northwest of Barcelona is formed by the noble
old villages Sarrià and others which have been added to the city at the beginning
of the 20th century. It is still cultivating its elegant village atmosphere.

COOL
MAP

HOTELS

12	1	GRAND HOTEL CENTRAL
14	2	HOTEL BARCELONA CATEDRAL
16	3	HOTEL BAGUÉS
20	4	W BARCELONA
24	5	AXEL HOTEL BARCELONA
26	6	EMMA
30	7	MANDARIN ORIENTAL BARCELONA
34	8	HOTEL CASA FUSTER
38	9	AC BARCELONA FORUM

RESTAURANTS +CAFÉS

42	10	ATTIC
46	11	COMERÇ24
50	12	DHUB
52	13	ESPAI SUCRE
54	14	BAR LOBO
56	15	C3 BAR
58	16	MERENDERO DE LA MARI
60	17	TORRE D'ALTA MAR
64	18	CORNELIA AND CO
66	19	MONVÍNIC
68	20	MORDISCO
72	21	RESTAURANT CASA CALVET
74	22	TAPAÇ24
78	23	EL JARDÍ DE L'ABADESSA
80	24	HISOP
82	25	MIL921

SHOPS

86	26	LE SWING
90	27	CASA MUNICH
94	28	COQUETTE
98	29	LA MANUAL ALPARGATERA
100	30	MASSIMO DUTTI
102	31	CUSTO BARCELONA
106	32	HOSS INTROPIA
108	33	LIBRERÍA BERTRAND
110	34	LOEWE
112	35	NOBODINOZ
116	36	ORIOL BALAGUER

CLUBS, LOUNGES +BARS

122	37	COCKTAIL BAR JUANRA FALCES
124	38	BOADAS COCKTAIL BAR
126	39	CDLC (CARPE DIEM CLUB LOUNGE)
130	40	DRY MARTINI BARCELONA
132	41	ELEPHANT CLUB
136	42	ANGELS & KINGS

HIGHLIGHTS

142	43	PLAYAS AND PROMENADE
146	44	LES RAMBLES
148	45	PORTAL DEL ÀNGEL
150	46	LA BOQUERIA
152	47	MUSEU DEL ART CONTEMPORANI DE BARCELONA (MACBA)
156	48	TRANSBORDADOR AERI DEL PORT
160	49	CASA BATLLÓ
162	50	SAGRADA FAMÍLIA
166	51	PARK GÜELL
168	52	TIBIDABO
172	53	FÒRUM

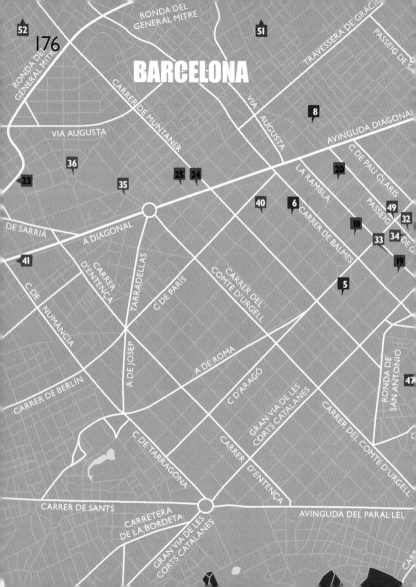

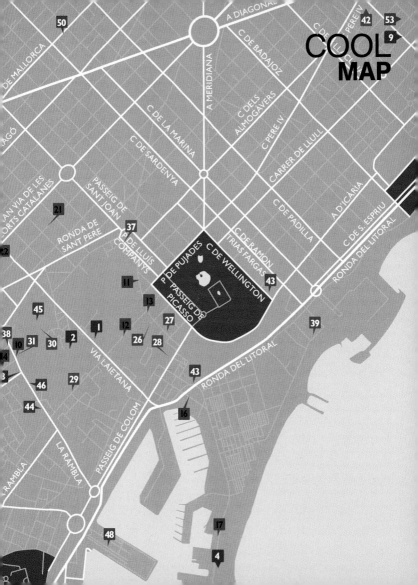

EMERGENCY

General emergencies	112
Ambulance	061
Fire	080
Guàrdia Urbana, local police	092

ARRIVAL

BY PLANE

AEROPORT DE BARCELONA –
EL PRAT DE LLOBREGAT (BCN)
Tel.: +34 91 321 10 00
www.aena.es – website also in English

10 km / 6 mi. southwest of the city center.
National and international flights.
2 terminals 4 km / 2.5 mi. apart.
Free shuttle service (green buses)
between the 2 terminals. Bus stops outside
T1 and T2B (underneath the bridge).
Rodalies R10 commuter trains departing
from the airport every 30 min., going to
the railway stations Sants, Passeig de Gràcia,
and Estació de França (30 min.).
Airport bus "Aerobús A1" to and from city
center. Departing from Plaça de Catalunya
every 10 min.
www.aerobusbcn.com

BY TRAIN

ESTACIÓ BARCELONA SANTS
Barcelona's main railway station is
located in the Sants-Montjuïc district.
Access from Plaça dels Països Catalans
or Plaça de Joan Peiró.
Direct connection to Barcelona's
Metro lines L3 and L5, suburban
commuter rail (Cercanías and Rodalies),
and long distance trains.

ESTACIÓ DE FRANÇA
Barcelona's second important railway
station, located in the east of the city
close to the port. Accessible on the
R10 line or by a 5 min. walk from
Metro Barceloneta L4.

PASSEIG DE GRÀCIA
Railway and Metro station located
in the Eixample district.
Served by Metro lines L2, L3, L4,
Catalunya Express, and Rodalies
R2 and R10.
RENFE (official Spanish rail company)
Tel.: +34 90 232 03 20
for information and tickets
www.renfe.es

COOL
CITY INFO

TOURIST INFORMATION

TURISME DE BARCELONA
www.barcelonaturisme.com
Official website of the city's tourist office
Tel.: +34 93 285 38 34
Service Mon–Fri 8 am to 8 pm
Sat and holidays 8 am to 2 pm
Information points located at Plaça de
Catalunya, Cabina Rambla, Rambla dels
Estudis, 115, Mirador de Colóm, Plaça
de Sant Jaume (in the City Hall), Estació
Central de Sants, Barcelona Airport,
Terminal A and B.
Opening hours of information points vary,
please check web or by phone.

www.bcn.cat
Official website of Barcelona's city
administration. Service, information
and interactive maps including
transport facilities.

www.barcelona-tourist-guide.com
Up-to-date information service and
interactive city map including photo guide:
accommodation service, city guides,
transportation, restaurants, weather
forecast (EN).

ACCOMMODATION

www.bcn.cat
Links from the official site to
hotels, apartments
www.sleepbcn.com
Rooms and apartments
www.barcelona-tourist-guide.com
www.oh-barcelona.com
www.barcelona30.com
Bed and breakfast, guest houses
www.cocoonbarcelona.com
Apartments

TICKETS

www.servicaixa.com
Servi-Caixa sells tickets for cultural and
sport events. Tickets can be purchased
at the cash machines in La Caixa banks.
Tel.: +34 90 233 22 11

www.articketbcn.org
Including entrance for 7 leading museums.
Available at participating museums or
via Telentrada.
www.telentrada.com
Tel.: +34 90 210 12 12

BARCELONA CARD

Free travel on public transport, various
discounts and free offers at museums,
cultural venues, leisure facilities, night-clubs,
shops, restaurants, and entertainments.
Booking at www.barcelonaturisme.com,
available at the city's travel agencies ACAV
or information points at Plaça de Catalunya,
Plaça de Sant Jaume and Airport Terminals
T1 and T2.

GETTING AROUND

PUBLIC TRANSPORTATION

www.tmb.cat
Official website of Barcelona
Public Transport
Tel.: +34 90 207 50 27
TMB information points at Metro stations
Diagonal, Sagrada Família, La Sagrera,
Sants Estació and Universitat

TAXI

www.taxibarcelona.cat
Information about fares and taxi stops
+34 93 225 00 00
Cooperativa Radio Taxi Metropolitana
+34 93 307 07 07 Mercedes Taxi
+34 93 358 11 11 ZBarna Taxi
+34 93 330 03 00 Servi Taxi
+34 93 420 80 88 Taxi Amic
(taxis adapted for people with disabilities)

BICYCLE RENTALS

Barcelona Bici
bcnshop.barcelonaturisme.com
Over 2,000 bicycles available
from 7 rental points.
www.bicing.cat
website in Spanish only
413 rental points. A user card
has to be purchased in advance.
Tel.: +34 90 231 55 31

COOL
CITY INFO

CAR RENTAL
www.atesa.es
www.avis.es
www.europcar.es
www.hertz.es
www.sixt.es
www.solmar.es

CITY TOURS
BUSES, CABLECARS
Taking the bus or tram is the cheapest way of touring the city. Take the bus 17, 39 or 64 to Passeig de Joan de Borbó, then the Transbordador Aeri del Port to Mirador. There is a second cable car operating between the Castell and Parc de Montjuïc.

SIGHTSEEING BUSES
Bus Turístic
Open double-decker buses circulate on 3 different routes in the city. Starting at 9 am, they depart every 5 min. during summer and every 25 min. during winter from Plaça de Catalunya, with possibility to hop-on / hop-off at one of the 44 stops. Tickets available in the bus or at Turisme de Barcelona.

BOAT TOURS
www.lasgolondrinas.com
Harbor tours and tours to the Port Olímpic. The piers are located at the Portal de la Pau near the Christopher Columbus monument at the end of the Rambles at the entrance of Maremagnum Shopping Center.

GUIDED TOURS
Turisme de Barcelona offers 5 different walking tours to the most important sights of the city all over the year:
El Barri Gòtic, Picasso, Modernisme, Gourmet, Marina.
Bike tours to El Barri Gòtic, Les Rambles, Columbus Monument, Old Port, La Barceloneta, Olímpic Marina, Sagrada Família, and Passeig de Gràcia. For information on departure points and reservation, please consult
www.barcelonaturisme.com

Ruta del Modernisme
The Modernisme Center offers a walking tour from the Palau Güell to the Catalan art nouveau buildings. Information: Modernisme Center, Barcelona Tourist Information Center, Plaça de Catalunya, 17, basement
Tel.: +34 93 317 76 52

PRIVATE CITY GUIDES
www.bgb.es
Barcelona Guide Bureau
Via Laietana, 54
Tel.: +34 93 268 24 22

SIGHTSEEING FLIGHTS
www.barcelonahelicopters.com
Barcelona Helicopters
Tel.: +34 93 730 49 11
Cat Helicopters
Coastal flights, Sagrada Família,
and other sights
Tel.: +34 93 224 07 10

VIEWING THE CITY FROM ABOVE
El Corte Inglés, Plaça de Catalunya
Mirador de Colom
Plaça del Portal de la Pau
The viewing platform (60 m / 200 ft. high)
of the Christopher Columbus monument
offers a fantastic view over the harbor,
Les Rambles, and the old town.
Transbordador Aeri del Port
www.portvellbcn.com
Sagrada Família
www.sagradafamilia.com
Torre de Coll Serola
www.torredecollserola.com
The radio tower on the Tibidabo
is 288 m / 945 ft. high, € 5,50 / pers.

ART & CULTURE

Museu Picasso
www.museupicasso.bcn.es
Museu Marítim de Barcelona
www.mmb.cat
Museu d'Història de Catalunya
www.mhcat.net
MUHBA
Museu d'Història de Barcelona
Monestir de Pedralbes
www.museuhistoria.bcn.es
Culture and events
www.barcelonacultura.bcn.cat

GOING OUT

www.guiadelociobcn.com
Tips for theater, concerts, movies,
restaurants, bars, and clubs
www.agendabcn.com
Concerts, theater, sport events
www.lecool.com/barcelona
Exhibitions, cinema, theater, events

SHOPPING

La Roca Village
Outlet Center
30 min. from Barcelona
www.larocavillage.com

COOL
CITY INFO

EVENTS

FASHION
www.080barcelonafashion.cat
Fashion Trade

ART & DESIGN
MACBA NITS
www.macba.cat
Open at night in summer once a week
Tel.: +34 93 412 08 10
www.dhub-bcn.cat
Disseny Hub Barcelona
www.artbarcelona.es
Art, events, festivals
www.bacfestival.com
Barcelona Festival of Contemporary Art
www.tnc.es
Program of the Teatro Nacional
de Catalunya

MUSIC
www.atiza.com
Concerts, bars
www.barcelonarocks.com
Concerts, events
www.palaumusica.org
Opera and concert events in
the Palau de la Música Catalana

FILM
www.loop-barcelona.com
Loop Festival – Video Art
www.mecalbcn.org
International Short Film Festival

SPORTS
www.circuitcat.com
Circuit de Catalunya – Formula 1
www.fcbarcelona.com
FC Barcelona

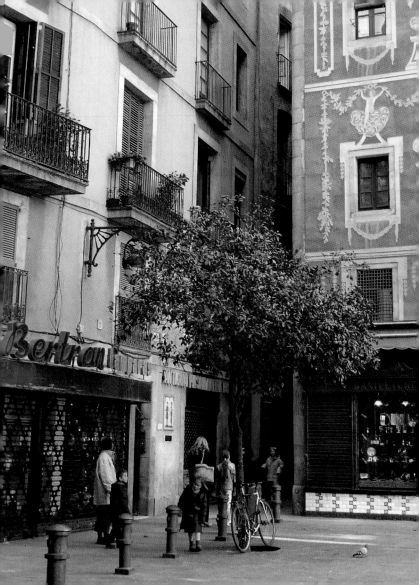

COOL
CREDITS

Cover courtesy of Grand Hotel Central
Illustrations by Sonja Oehmke

p 2–3 (Playas Barcelona) by Xavier Babarro
(further credited as xb)
p 6–7 (Skyline) by Martin N. Kunz
(further credited as mnk)
p 8–9 (Street) by mnk

HOTELS

p 12–13 (Grand Hotel Central) all photos courtesy of Grand Hotel Central; p 14–15 (Hotel Barcelona Catedral) all photos by xb; p 16–19 (Hotel Bagués) all photos by xb; p 20–23 (W Barcelona) all photos by xb; p 24–25 (Axel Hotel Barcelona) all photos courtesy of Axel Hotel; p 26–29 (Emma) all photos by Vanessa Gonzales; p 30–33 (Mandarin Oriental Barcelona) all photos courtesy of Mandarin Oriental Hotel Group; p 34–37 (Hotel Casa Fuster) all photos courtesy of Casa Fuster Barcelona; p 38–39 (AC Barcelona Forum) all photos courtesy of AC Hotels

RESTAURANTS + CAFÉS

p 42–45 (Attic) p 42–43 by xb, all other photos courtesy of Attic; p 46–49 (Comerç24) all photos by xb; p 50–51 (Dhub) all photos by xb; p 52–53 (Espai Sucre) all photos by xb; p 54–55 (Bar Lobo) all photos by xb; p 56–57 (C3 Bar) all photos by xb; p 58–59 (Merendero de la Mari) all photos by xb; p 60–63 (Torre d'Alta Mar) all photos by xb; p 64–65 (Cornelia and Co) all photos courtesy of Cornelia and Co; p 66–67 (Monvinic) all photos by Eugeni Pons; p 68–71 (Mordisco) all photos by xb; p 72–73 (Restaurant Casa Calvet) all photos by xb; p 74–77 (Tapaç24) all photos by xb; p 78–79 (El Jardí de L'Abadessa) all photos by xb; p 80–81 (Hisop) all photos by xb; p 82–83 (Mil921) all photos by xb

SHOPS

p 86–89 (Le Swing) all photos by xb; p 90–93 (Casa Munich) all photos by xb; p 94–97 (Coquette) all photos courtesy of Coquette; p 98–99 (La Manual Alpargatera) all photos by xb; p 100–101 (Massimo Dutti) all photos courtesy of Massimo Dutti; p 102–105 (Custo Barcelona) all photos courtesy of Custo Barcelona; p 106–107 (Hoss Intropia) all photos courtesy of Hoss Intropia; p 108–109 (Librería Bertrand) all photos by xb; p 110–111 (Loewe) all photos by xb; p 112–115 (Nobodinoz) all photos courtesy of Nobodinoz; p 116–119 (Oriol Balaguer) p 116 and p 118 left bottom by xb, all other courtesy of Oriol Balaguer

CLUBS, LOUNGES + BARS

p 122–123 (Cocktail Bar Juanra Falces) all photos by xb; p 124–125 (Boadas) all photos by xb; p 126–129 (CDLC Carpe Diem Lounge Club) all photos by Francisci Urrutia; p 130–131 (Dry Martini Barcelona) all photos by xb; p 132–135 (Elephant Club) all photos courtesy of Elephant Club; p 136–139 (Angels & Kings) all photos by Francisco Guerrero Tanco

HIGHLIGHTS

p 142–145 (Playas and Promenade) all photos by xb; p 146–147 (Les Rambles) all photos by xb; p 148–149 (Portal del Àngel) all photos by xb; p 150–151 (La Boqueria) p 150 left top by xb, right top by mnk, bottom by istockphoto; p 152–155 (Museu d'Art Contemporani de Barcelona) all photos by xb; p 156–159 (Transbordador Aeri del Port) all photos by xb; p 160–161 (Casa Batlló) all photos by xb; p 162–165 (Sagrada Família) p 163 by istockphoto, all other photos by xb; p 166–167 (Park Güell) p 166 top, left bottom by istockphoto, right bottom by mnk; p 168–171 (Tibidabo) all photos by mnk; p 172–173 (Fòrum) p 172 top by Fotolia, all other by xb; p 184 by db

COOL CITIES

Pocket-size Book
App for iPhone/iPad/iPod Touch
www.cool-cities.com

ISBN 978-3-8327-9484-2

ISBN 978-3-8327-9595-5

ISBN 978-3-8327-9497-2

ISBN 978-3-8327-9488-0

ISBN 978-3-8327-9490-3

ISBN 978-3-8327-9496-5

ISBN 978-3-8327-9489-7

ISBN 978-3-8327-9493-4

ISBN 978-3-8327-9491-0

A NEW GENERATION
of multimedia lifestyle travel guides featuring the hippest, most fashionable hotels, shops, dining spots, galleries, and more for cosmopolitan travelers.

VISUAL
Discover the city with tons of brilliant photos and videos.

APP FEATURES
Search by categories, districts, or geolocator; get directions or create your own tour.

COPENHAGEN
BARCELONA
SHANGHAI
TOKYO
SINGAPORE
BEIJING
VIENNA
PARIS
SYDNEY
HONG KONG
MUNICH
ZURICH
NEW YORK
SAO PAULO
AMSTERDAM
MIAMI
MEXICO CITY
HAMBURG
LONDON
ROME
EMIRATES
CHICAGO
MILAN
BERLIN

A NEW GENERATION

of multimedia travel guides featuring
the ultimate selection of architectural
icons, galleries, museums, stylish
hotels, and shops for cultural and
art-conscious travelers.

VISUAL

Immerse yourself into inspiring
locations with photos and videos.

ISBN 978-3-8327-9433-0

COPENHAGEN
BARCELONA
SHANGHAI
TOKYO
SINGAPORE
BEIJING
VIENNA
PARIS
SYDNEY
HONG KONG
MUNICH
ZURICH
NEW YORK
SAO PAULO
AMSTERDAM
MIAMI
MEXICO CITY
HAMBURG
LONDON
ROME
EMIRATES
CHICAGO
MILAN
BERLIN

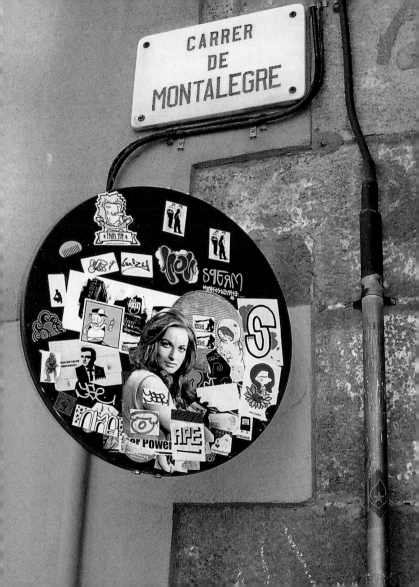

COOL
CREDITS

Cover courtesy of Grand Hotel Central
Back cover photos by Francisco Guerrero Tanco,
Xavier Babarro, Martin N. Kunz
Illustrations by Sonja Oehmke

p 2–3 (Playas Barcelona) by Xavier Babarro
(further credited as xb)
p 6–7 (Skyline) by Martin N. Kunz
(further credited as mnk)
p 8–9 (Street) by mnk

HOTELS

p 12–13 (Grand Hotel Central) all photos courtesy
of Grand Hotel Central; p 14–15 (Hotel Barcelo-
na Catedral) all photos by xb; p 16–19 (Hotel Ba-
gués) all photos by xb; p 20–23 (W Barcelona) all
photos by xb; p 24–25 (Axel Hotel Barcelona) all
photos courtesy of Axel Hotel; p 26–29 (Emma) all
photos by Vanessa Gonzales; p 30–33 (Mandarin
Oriental Barcelona) all photos courtesy of Mandarin
Oriental Hotel Group; p 34–37 (Hotel Casa Fuster)
all photos courtesy of Casa Fuster Barcelona;
p 38–39 (AC Barcelona Forum) all photos cour-
tesy of AC Hotels

RESTAURANTS + CAFÉS

p 42–45 (Attic) p 42–43 by xb, all other photos
courtesy of Attic; p 46–49 (Comerç24) all photos
by xb; p 50–51 (Dhub) all photos by xb; p 52–53
(Espai Sucre) all photos by xb; p 54–55 (Bar Lobo)
all photos by xb; p 56–57 (C3 Bar) all photos by
xb; p 58–59 (Merendero de la Mari) all photos by
xb; p 60–63 (Torre d'Alta Mar) all photos by xb;
p 64–65 (Cornelia and Co) all photos courtesy of
Cornelia and Co; p 66–67 (Monvinic) all photos
by Eugeni Pons; p 68–71 (Mordisco) all photos by
xb; p 72–73 (Restaurant Casa Calvet) all photos by
xb; p 74–77 (Tapaç24) all photos by xb; p 78–79
(El Jardí de L'Abadessa) all photos by xb; p 80–81
(Hisop) all photos by xb; p 82–83 (Mil921) all
photos by xb

SHOPS

p 86–89 (Le Swing) all photos by xb; p 90–93 (Casa
Munich) all photos by xb; p 94–97 (Coquette) all
photos courtesy of Coquette; p 98–99 (La Manual
Alpargatera) all photos by xb; p 100–101 (Massimo
Dutti) all photos courtesy of Massimo Dutti;
p 102–105 (Custo Barcelona) all photos courtesy
of Custo Barcelona; p 106–107 (Hoss Intropia)
all photos courtesy of Hoss Intropia; p 108–109
(Librería Bertrand) all photos by xb; p 110–111
(Loewe) all photos by xb; p 112–115 (Nobodinoz)
all photos courtesy of Nobodinoz; p 116–119
(Oriol Balaguer) p 116 and p 118 left bottom by xb,
all other courtesy of Oriol Balaguer

CLUBS, LOUNGES + BARS

p 122–123 (Cocktail Bar Juanra Falces) all photos by
xb; p 124–125 (Boadas) all photos by xb; p 126–129
(CDLC Carpe Diem Lounge Club) all photos by
Francisci Urrutia; p 130–131 (Dry Martini Barce-
lona) all photos by xb; p 132–135 (Elephant Club)
all photos courtesy of Elephant Club; p 136–139
(Angels & Kings) all photos by Francisco Guerrero
Tanco

HIGHLIGHTS

p 142–145 (Playas and Promenade) all photos by
xb; p 146–147 (Les Rambles) all photos by xb;
p 148–149 (Portal del Àngel) all photos by xb;
p 150–151 (La Boqueria) p 150 left top by xb,
right top by mnk, bottom by istockphoto; p
152–155 (Museu d'Art Contemporani de Barce-
lona) all photos by xb; p 156–159 (Transbordador
Aeri del Port) all photos by xb; p 160–161 (Casa
Batlló) all photos by xb; p 162–165 (Sagrada
Família) p 163 by istockphoto, all other photos by xb;
p 166–167 (Park Güell) p 166 top, left bottom by
istockphoto, right bottom by mnk; p 168–171
(Tibidabo) all photos by mnk; p 172–173 (Fòrum)
p 172 top by Fotolia, all other by xb; p 184 by db